효고노스케가 알려주는 일러스트 그리기

아날로그 감성 일러스트 1 인자의 그림 완성법 with 포토샵

KB161956

믹

안녕하세요. 저는 일러스트레이터 효고노스케라고 합니다.

먼저 드리고 싶은 말씀은, 이 책을 읽는 것만으로는 일러스트 그리기 실력이 월등히 향상되지는 않는다는 것입니다. 저는 일러스트 전문 학교나 학원에 다닌 적이 없어서 그동안 저만의 방식으로 그림을 그려 왔습니다. 기초조차 잘 모르기 때문에 전문 강사님이라면 제 그리기 방식을 보고 화를 낼지도 모르고, 또 틀린 부분이 많이 있을 수도 있겠다는 생각이 듭니다.

일러스트 메이킹에 관한 책을 써 보지 않겠느냐는 의뢰를 처음 받았을 때 저로서는 가르칠 자격이 없다고 여겼습니다. 일러스트를 잘 그릴 수 있도록 지도할 수는 없다고 생각했지요. 그러나 나름대로의 방식으로 노하우를 잘 설명할 수 있으리라고 믿었습니다. 이 책에서 '강좌'라든지 '교실'같은 타이틀을 뺀 이유이기도 합니다. 그 후 Twitter에 가볍게 업로드하듯 그리기 방법을 담담히 설명해 나가며 책을 완성하게 되었습니다. (여담이지만 원래 책 제목을 '효고노스케의 잔재주 테크닉 모음'으로 하려 했으나 기각되었습니다)

말씀드렸듯 이 책을 읽는다고 해서 실력이 대폭 상승하지는 않을 겁니다. 그렇지만 제가 어떤 식으로 작업하는지 궁금하셨던 분들에게는 흥미로운 책이 되지 않을까 합니다.

효고노스케

샘플 파일에 대하여

이 책의 Part1~Part3에 게재되어 있는 일러스트는 서포트 페이지에서 다운로드할 수 있습니다. 서포트 페이지는 기술평론사 홈페이지 또한 아래 URL에서 접속 가능합니다.

https://gihyo.jp/book/2021/978-4-297-11874-7/support
ID : gihyo
암호 : hyogonosuke

상기 페이지에 접속한 후, 'ID'와 '비밀번호'를 입력해 주세요.

Part1kanseizu.zip（44MB）

입력한 후 '다운로드' 버튼을 클릭하면 파일을 받으실 수 있습니다.

| ID | gihyo |
| 암호 | ·········· |

Part1kanseizu.zip（44MB）

파일은 Part1~Part3로 나뉘어져 있으며, 각 Part마다 완성된 일러스트와 레이어 통합 전의 테이터가 수록되어 있습니다.

주의!

- -

다운로드 소재는 저작권 프리 이미지가 아니며 일러스트 데이터에 관한 각종 권리는 저작권자에게 있습니다. 데이터에 결함이 없음을 완벽하게 보증할 수 없으며 폴더 안에 들어 있는 일러스트 데이터의 배포·판매·대여·양도가 모두 금지되어 있습니다. 또한 해당 데이터 사용에 의해 생긴 어떠한 손해와 불이익에 대해서도 주식회사 기술평론사와 저자, 므큐는 일절 책임지지 않습니다. 이 모든 내용 확인 후 다운로드해 주시기 바랍니다.

목차

[Part 0]

Photoshop 둘러보기

0-1 브러시 설정

내가 Photoshop을 사용할 때 쓰는 브러시 설정부터 소개해 보겠다.

나는 일러스트를 그릴 때 브러시는 한 가지만 쓴다. 기본 설정 브러시의 수치를 약간씩 조정하여 사용하는 편이다.

tips 📌

브러시 도구 설정 화면은 도구 패널에서 브러시를 선택한 후 옵션 바의 🗹에서 열 수 있다.

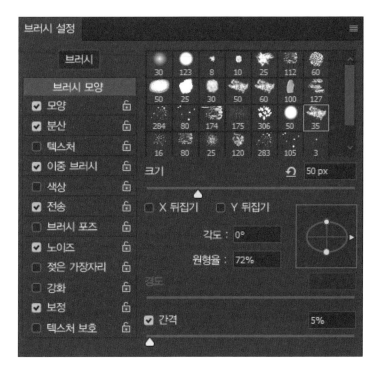

[모양] 설정 화면

[분산] 설정 화면

[이중 브러시] 설정 화면

tips

이중 브러시를 설정하면 브러시 2가지를 조합하여 더욱 복합적인 표현을 할 수 있게 된다.

[전송] 설정 화면

tips

노이즈와 보정은 수치를 조절할 수 없으므로 생략한다.

이렇게 설정하면 아날로그 느낌의 선을 그릴 수 있다.

지우개도 같은 브러시를 사용한다. 제작한 후에 반드시 저장해 두자.

0-2 레이어 커스터마이징하기

나는 레이어를 많이 사용하는 편이다. 많게는 100장이 넘을 때도 있다. 레이어의 수가 늘어나면 레이어를 선택하는 데도 시간을 할애해야 하므로 레이어 설정을 일부 변경한다.

먼저 레이어 패널 옵션을 표시한다.

tips

레이어의 ▤를 클릭하면 오른쪽과 같은 화면이 표시된다.

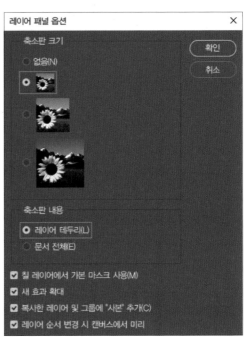

화면에 최대한 많은 레이어가 표시되도록 축소판 크기에서 작은 것을 선택한다. 레이어에 무엇이 그려져 있는지 바로 알 수 있게 [패널 옵션]에 들어가 축소판 내용을 [레이어 테두리]로 한다.

레이어가 늘어났을 경우에는 폴더를 만들어 정리할 때도 있다.

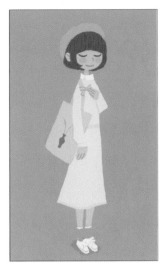

예를 들어 캐릭터와 배경이 있는 일러스트를 그릴 경우 레이어가 굉장히 많아지지만,

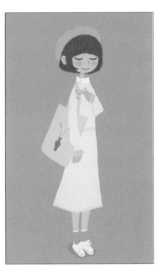

폴더에 넣어 정리하면 깔끔한 상태로 관리할 수 있다.

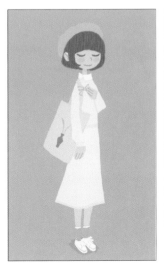

폴더 안에 폴더를 만들거나 폴더 여러 개를 하나로 묶을 수도 있다.

memo

나중에 설명할 클리핑 마스크 기능은(P.23 참조) 폴더에도 사용할 수 있으므로 굉장히 편리하다.

0-3 격자 커스터마이징하기

격자는 구도를 정하기 위한 보조선으로 사용한다. 나는 중앙 구도나 삼등분 법칙을 자주 사용하므로 그것에 맞는 격자를 설정한다.

[편집] 메뉴 → [환경 설정] → [안내선, 격자 및 분할 영역]을 연다.

> **memo**
> 구도에 대해서는 Part 4에서 다루기로 한다.

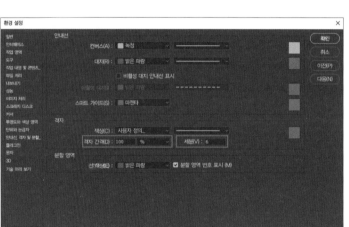

[격자 간격]을 '100%'로 하고 세분을 '6'으로 설정한다.

이것으로 중앙 구도와 삼등분 법칙이 적용된 격자가 되었다.

> **memo**
> 위 방법을 실행해도 격자가 표시되지 않는 경우에는 [보기]메뉴 → [표시] → [격자]를 클릭한다.

0-4 색상 견본 편집하기

자주 사용하는 컬러는 색상 견본에 등록해 두자.

색상 견본의 비워져 있는 부분을 클릭한다.

> **memo**
>
> 색상 견본은 오른쪽 상단의 ■ → [작은 축소판] 등을
> 클릭하면 표시 및 변경할 수 있다.

다음은 컬러 등록 방법이다. 나의 경우 혼합 모드에서
[곱하기]를 할 때 사용할 블루 컬러나 [오버레이]를 할
때 사용할 빛 표현 컬러, 반사를 표현할 때 사용하는
난색 등이 등록되어 있다.

tips

색상 견본에는 최근에 사용된 컬러가 위에 표시
된다.

tips 📌

위 작업 시에는 '현재 선택 중인 컬러'를 색상 견본에 등
록하는 것이므로 미리 스포이드나 색상 패널, 색상 피커
를 이용하여 컬러를 조정해 두자.

0-5 자주 사용하는 단축키

마지막으로 그림을 그릴 때 자주 사용하는 단축키를 소개한다. 효율적이며 아주 편리하다.

기능 명칭	단축키
모두 선택	Ctrl+A
선택 해제	Ctrl+D
저장	Ctrl+S
브러시	B
지우개	E
브러시 크기 줄임	[
브러시 더 크게]

기능 명칭	단축키
브러시 불투명도	1~0
스포이드	Alt+컬러 클릭
수평수직선	Shift를 누른 채 그리기
잘라내기	Ctrl+X
복사	Ctrl+C
붙여넣기	Ctrl+V
이동하기	Space

tips

이 책에서는 Photoshop을 사용하여 일러스트를 그리지만 Photoshop의 사용 방법에 대해서는 해설하지 않는다.
일부 조작법을 아래에 정리했으므로 모르는 것이 있으면 참고하기 바란다.

●신규 파일 작성
Photoshop을 기동하여 [새로 만들기]로 사이즈나 컬러를 지정하면 파일을 작성할 수 있다. [파일] 메뉴의 [새로 만들기]를 클릭해도 만들 수 있다.

●패널
색상 견본 등의 패널이 표시되지 않을 경우에는 [창] 메뉴에서 표시하고자 하는 패널을 클릭하면 된다.

●브러시 도구
작성한 브러시는 아래쪽 [새 브러시]를 누르면 저장할 수 있다. 또한 [브러시] 탭에서 이미 설정되어 있는 브러시를 선택하거나 새로 설정해서 사용할 수 있다.

●한 단계 뒤로
Ctrl키과, Alt키, Z키를 동시에 누르면 직전에 한 작업이 취소되어 한 단계 뒤로 상태를 되돌릴 수 있다. 되돌릴 수 있는 회수에 제한이 있어 주의해야 한다.

●신규 레이어 작성
Ctrl키와 Shift키, N키를 누르면 레이어 작성에 관한 설정 메뉴가 표시된다. 또 레이어 패널 하단에 있는 아이콘을 눌러 신규 레이어를 만들거나 조정 레이어 등 특수한 레이어를 지정하는 것도 가능하다. 이때 선택한 레이어에 따라 추가되는 위치가 달라지므로 주의해야 한다.

●레이어 사용 방법
레이어는 위가 앞쪽이 되도록 나열되어 있다. 전후 위치를 바꾸고 싶은 경우에는 드래그 앤 드롭을 사용하자. 또 레이어 옆 👁를 클릭하면 일시적으로 레이어를 숨길 수 있다.

●이미지 가져오기
이미지를 드래그 앤 드롭하면 신규 레이어로 취급된다.([파일] 메뉴의 [포함 가져오기]를 눌러도 동일한 작업 가능) 배치를 확인하여 Enter키를 누르고 오른쪽을 클릭하면 레스터라이즈도 가능하다.

[*Part 1*]

인물 그리기

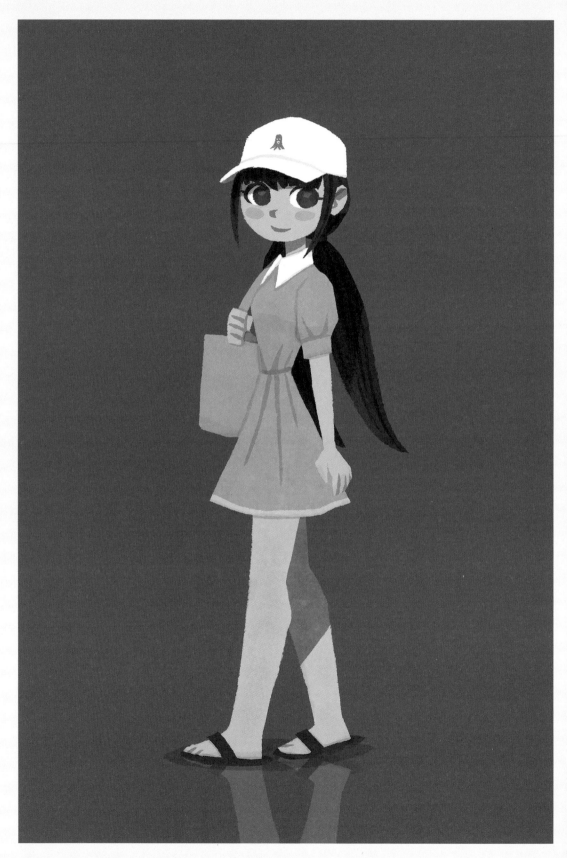

샘플 파일: Part1 완성본

제작의 흐름

Chapter 1
밑그림

캐릭터의 테마와 설정, 포즈를 정한다. 이 밑그림이 채색해 나갈 대략적인 기준이 된다.

Chapter 2
채색하기

레이어를 나누어 부위별로 채색한다. 세세한 부분까지 어느 정도 다듬었다면 광원이나 반사를 의식하면서 음영을 넣는다.

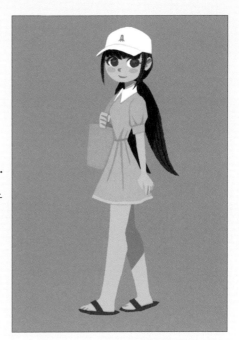

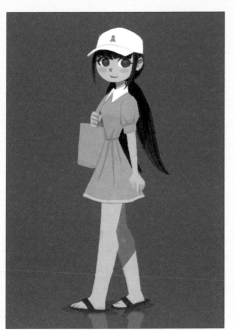

Chapter 3
마무리

아날로그 느낌으로 전체적인 통일감을 맞춰 마무리한다. 여기에서는 배경을 단색으로 채웠다.

Chapter 1

밑그림

1-1 캐릭터 고민하기

먼저 어떤 캐릭터를 그릴지 생각한다. 여기서는 Part 2 '배경화 그리기'와 맥락을 맞추기 위해 '거리를 거닐고 있는 소녀'를 테마로 삼았다.

펜을 사용하여 노트에 간단한
러프스케치를 그려 본다.
작업자 본인만 보는 것이므로
(이번에는 공개하지만…) 어떤
헤어스타일인지, 어떤 옷을 입
고 있는지 등을 생각하면서 빠
르게 그려 나간다.

대략적인 이미지가 정해질 때
까지 그려 본다.

> *memo*
>
> 나는 원래부터 아날로그파기
> 에 노트에 직접 그리는 것을
> 선호한다. 디지털보다 빨리 그
> 릴 수 있어서 좋지만 디지털이
> 편하면 디지털로 그려도 상관
> 없다.

1-2 포즈 고민하기

캐릭터의 성격을 생각하면서 포즈를 고안한다. 이것도 노트에 그렸다.

이번 캐릭터는 밝고 활기찬 소녀로 여름을 아주 좋아하고 야외 활동을 즐긴다. 유행하는 패션에는 별로 관심은 없고 싸게 구매한 샌들이 신기 편해서 애용한다. 집에 같은 샌들 10 켤레 정도가 있다는 설정으로 그려 보았다.

인터넷에서 포즈에 관한 자료를 찾거나 데생 인형을 가지고 있다면 인형에게 포즈를 취하게 해서 몇 가지 포즈를 그려 본다. 그린 포즈가 마음에 들었다면 스마트폰으로 사진을 찍어 PC에 옮긴다.

이번에는 이 러프 디자인을 클린업해 밑그림을 완성한다.

1-3 밑그림 클린업하기

앞 페이지에서 그린 러프의 불투명도를 낮추고 그 위에서 베껴 그려 밑그림을 완성한다.

클린업 단계에서는 최종적으로
선화를 지우기 때문에 지나치
게 세세하게 그리지 않는다.
채색할 때 대략적인 형태를 참
고하는 것이 목적이다.

얼굴을 확대/축소하거나 손발
을 늘리거나 줄이면서 균형을
잡아간다.
좌우 반전을 해보면 균형이 맞
지 않은 부분을 확인할 수 있으
므로 반드시 좌우 반전을 시켜
본다.

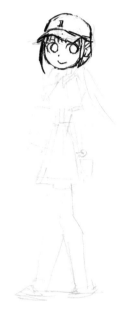
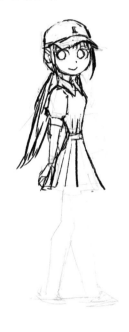

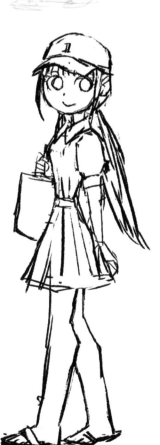

균형이 잘 잡혔다고 느껴졌으
면 작업을 끝낸다.

레이어 이름을 '선화'로 하고
혼합 모드를 [곱하기]로 한 다
음에 불투명도를 20%정도로
설정한다.

노트에 그렸을 때는 확인하지
못한 어색한 부분이 모니터를
통해 발견될 때가 있다(머리
길이나 신체의 밸런스, 무게
중심 등).

Chapter 2
채색하기

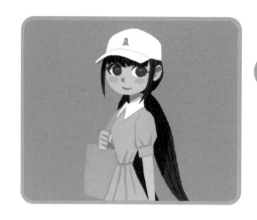

2-1 각 부위 채색하기

'캐릭터'를 만들어 그 안에 레이어를 만든다.

기본적으로 레이어 하나에 한 가지 컬러만 사용한다. 부위별로 레이어를 나눠서 칠한다.

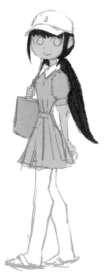

앞쪽에 있는 컬러일수록 레이어를 위에 배치하고, 뒤쪽에 있는 컬러일수록 레이어를 아래에 배치한다(평소에는 레이어에 이름을 붙이지 않지만, 알기 쉽도록 이름을 붙여 보았다).

memo

현시점에서 컬러는 깊이 생각하지 않는다. 나중에 조정할 예정이니 빠른 속도로 채색을 마치는 것을 목표로 진행한다.

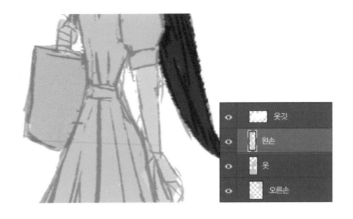

왼손과 오른손은 같은 컬러이
지만 왼손은 스커트보다 앞에
있고, 오른손은 안쪽에 있기 때
문에 각각 레이어를 나눈다.
옷이나 가방에도 바탕색을 대
강 칠한다.

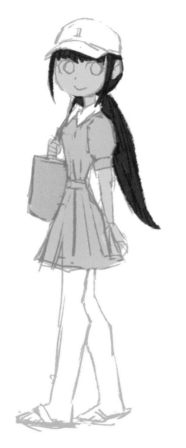

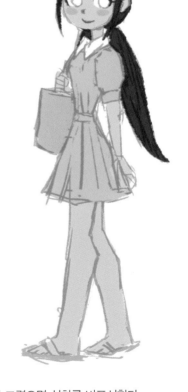

컬러 조화가 매끄럽지 않거나 밑그림 선에서 삐져
나오는 것 등 지금은 세세한 부분에 신경 쓸 필요는
없다.

전체를 다 그렸으면 선화를 비표시한다.

저작권 보호를 받는 일러스트를 그릴 경우, 클라이언트로부터 받은 캐릭터 데이터 등에서 컬러를 스포이드로 추출하여 색칠
한다. 캐릭터가 있는 장소나 시간 등 환경에 따라 색감이 많이 달라질 테지만, 바탕색은 가능한 한 충실하게 재현하도록 유의
한다.

2-2 클리핑 마스크 사용하기

스커트 부분을 그리는데, 이때 구성 요소가 스커트의 영역에서 삐져나오지 않게 하기가 쉽지 않다. 이럴 때는 클리핑 마스크라는 기능을 사용한다.

우선 무늬용 레이어를 만들어서 삐져나오는 것에 신경 쓰지 않고 컬러를 칠한다.

무늬 레이어에서 오른 쪽으로 마우스를 클릭한 뒤 [클리핑 마스크 만들기]를 선택하면 레이어의 표시가 바뀐다.

아래 레이어의 투명 부분에는 아무것도 그려지지 않게 된다.

이 기능을 이용해서 눈도 그린다. 눈동자 레이어에서 오른쪽 마우스를 클릭하고 [클리핑 마스크 만들기]를 선택한다.

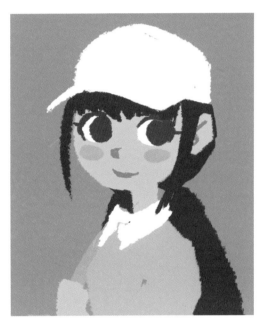

흰자위 부분에서 눈동자가 삐져나오지 않게 되었다. 여기서 눈동자 위치를 조정한다.

tips 📌

마스크는 특정 부분에만 특정 기능을 구현하기 위해 영역을 정밀히 선택하는 것으로, 클리핑 마스크란 어떤 틀 안에 원하는 이미지를 넣는 기능이다. 한 레이어 클리핑 마스크를 사용하면 두 장의 레이어 중 아래 레이어의 투명한 부분이 위쪽 레이어에 마스크로 기능하여 아랫쪽 레이어에 그려진 범위에만 위쪽 레이어에서 그려진 내용이 반영되어 나타난다. 단 이 기능은 어디까지나 아래쪽 레이어에 그려진 범위에 맞게 표시되는 것이며 위쪽 레이어에 그려진 내용이 사라진 것은 아닌 비표시되는 것이다.
여기에서는 이 기능을 살려 일부분이 스커트의 범위에서 삐져나오나지 않도록 무늬를 설정하거나 눈의 흰자에서 눈동자가 삐져나오지 않도록 조정할 수 있도록 했다. 복잡한 무늬나 세세한 장식물을 그려 넣고 싶은 경우에 사용해 봐도 좋다.
설정한 클리핑 마스크는 나중에 해제할 수도 있다.

2-3 균형 맞추기와 형태 다듬기

대략적으로 칠한 레이어의 윤곽을 다듬는다.

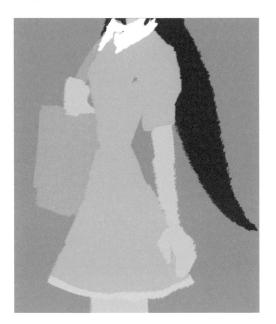

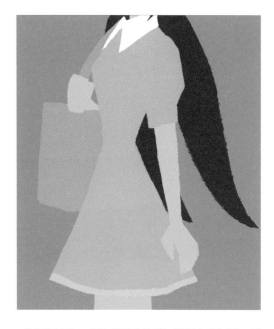

삐져나온 부분을 지우개로 지우거나 덜 칠해진 부분을 칠한다. 브러시와 지우개를 번갈아 쓰면서 이상적인 형태로 다듬어 나간다.

기본적으로는 대강 칠한 부분을 다듬었지만 어느 정도의 러프함도 남긴다. 너무 깔끔하게 그렸다고 느꼈을 경우 일부러 다시 거칠게 수정하기도 한다.

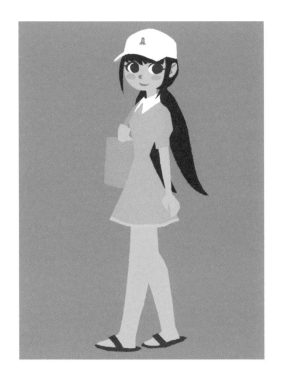

왼쪽 그림처럼 전체 이미지를 완성했다. 이어서 그림자 등을 조정해 나간다.

memo

나는 거친 느낌이 나는 그림을 선호하기에 일부러 약간은 러프하게 작업하는 편이다. 모호한 부분이 있어도 뇌가 알아서 좋은 느낌으로 인식해 줘서일까? 예전부터 '자연스러운 느낌이 있는 게 낫겠다'고 생각한 경우가 많아 러프한 느낌을 아예 더 살리려고 한다.

2-4 그림자 넣기

이어서 그림자를 넣는다. 음영은 한 가지 컬러로 칠한다.

'캐릭터' 폴더 위에 레이어를 만들어 [클리핑 마스크 만들기]를 선택한다. 레이어의 혼합 모드를 [곱하기]로 한다.

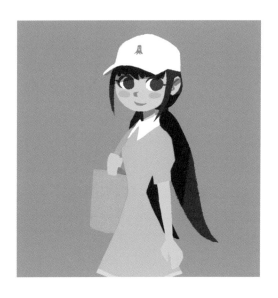

블루 컬러로 그림자 부분을 칠해 나간다. 메인 광원의 위치를 의식하면서 그려 넣는다. 이 일러스트에서는 오른쪽 위에 메인 광원을 설정한다.

memo

블루 컬러를 사용한 이유는 하늘이 파랗기 때문이다. 자세한 내용은 'Part 2 배경화 이야기'에서 설명하도록 하겠다.

그림자는 입체감을 내기 위해 넣지만 그 이외에도 전후 관계를 알기 쉽게 파악하기 위해 넣기도 한다.

일러스트에 나오는 다리를 예로 들자. 그림에는 선화가 없으므로 어느 쪽 다리가 앞에 있는지 알 수가 없다. 안쪽 다리에 음영을 넣으면 전후 관계를 쉽게 알 수 있다.

이제 왼쪽 다리가 앞에 있다는 것을 확인할 수 있다.
실감나는 입체감을 표현하기보다 상태를 알기 쉽게 그리는 것을 중점에 둔다.

그림자를 다 넣으면 오른쪽 일러스트처럼 된다.

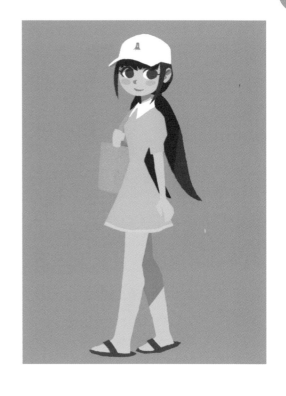

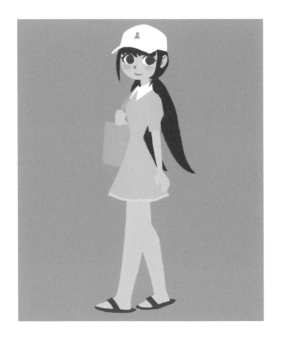

그림자를 넣기 전의 일러스트다. 차이가 느껴지는가?

참고로 이번에 그려 넣은 음영은 이런 느낌이다.

기본적으로 세세한 부분은 잘 그려 넣지 않지만 정보량이 너무 부족하다고 느끼는 부분에는 조금 그려 넣는다.

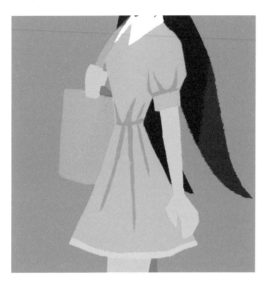

2-4에서 사용한 그림자 색을 혼합 모드 [곱하기]로 하여 셔츠나 스커트에 주름을 그려 보았다.

손가락의 세세한 부분에도 그려 넣었다. 그림자 색을 [곱하기]로 설정하는 것이 일반적이지만 내 취향대로 손가락이나 코 등의 피부색을 조금 짙은 컬러로 칠했다.

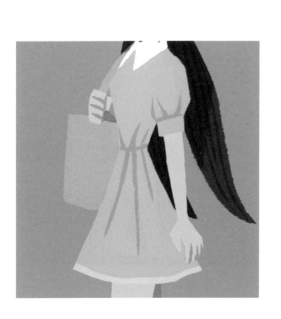

머릿결을 그린다. 이것도 그림자 색과 상관없이 머리카락보다 짙은 컬러로 칠한다. 취향에 따라 컬러를 바꿔도 무방하다.

2-6 앰비언트 오클루전 (Ambient Occlusion)

앰비언트 오클루전의 뜻을 인터넷으로 찾아보면 '물체가 근접하여 좁아진 곳이나 방의 구석 등에 주변광이 가려지면서 그림자가 나타나는 현상'이라고 나온다.

앰비언트 오클루전을 내 나름대로 해석해서 설명하면 '물건과 물건의 접점이나 움푹 들어간 곳에 희미하게 음영을 넣는 것'이 된다. 이것은 메인 광원의 위치에 상관없이 넣는다.

'캐릭터' 폴더 위에 레이어를 만들어 [클리핑 마스크 만들기]를 선택한다. 레이어의 혼합 모드를 [곱하기]로 한다.
컬러는 음영과 같은 블루 컬러로 하고 물건과 물건의 접점이나 움푹 들어간 곳에 그려 넣는다.

앰비언트 오클루전을 적용한 이미지는 왼쪽 그림과 같다. 앞머리와 이마 부분에도 넣는 것이 이치에 맞지만 표정이 어두워 보일 수 있기에 이번에는 넣지 않았다.

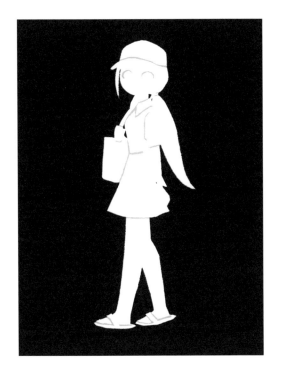

memo

예전에 게임 회사에서 게임 제작하는 일을 한 적이 있는데 그 때 앰비언트 오클루전이 등장하면서 게임의 그래픽 퀄리티가 크게 향상된 기억이 난다.

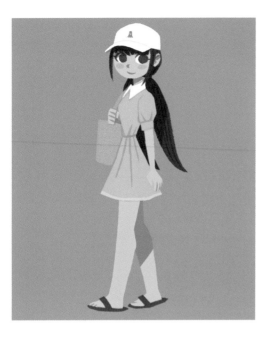

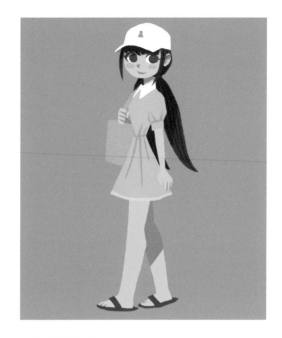

좀 칙칙하다고 느껴지는 경우에는 불투명도를 낮춘다. 나는 항상 25% 정도로 설정한다.

그리기 전 상태

2-7 하이라이트 넣기

메인 광원의 위치를 의식하면서 빛이 강하게 비추는 부분에 하이라이트를 넣는다 .

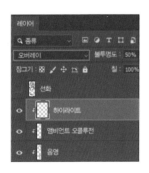

'캐릭터' 폴더 위에 레이어를 만들고 [클리핑 마스크 만들기]를 선택한다. 레이어의 혼합 모드를 [오버레이]로 한다.

컬러는 햇빛과 느낌이 비슷한 것으로 한다. 화이트 컬러로 해도 좋지만 노란 빛이 도는 컬러도 좋을 것 같아 넣어 보았다.

컬러 설정이 끝나면 눈동자에 하이라이트를 넣는다.

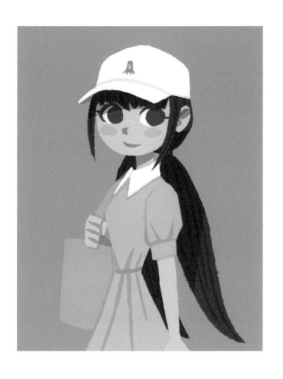

너무 강하다고 느껴진다면 레이어의 불투명도를 낮춘다.

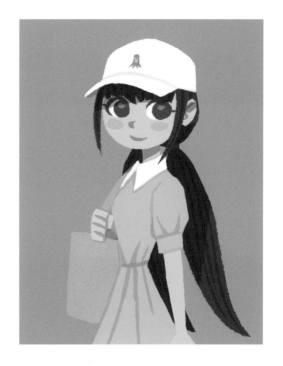

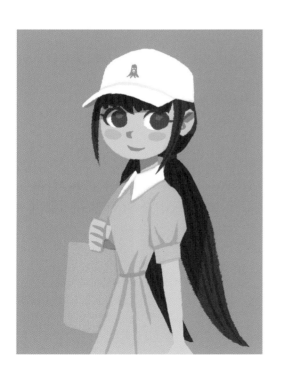

불투명도를 50%까지 낮추었다.
반대로 빛이 너무 약하다고 느껴지면 레이어의 혼합 모드를 [하드 라이트]나 [선형 닷지(추가)]로 바꿔 보자.

2-8 반사광 넣기

지면에서 비추는 반사광을 그린다. 보통 지면의 컬러나 주변 환경에 따라서 반사광의 컬러가 달라지지만 나는 핑크 컬러가 마음에 들어 어떤 환경에서든 거의 핑크 컬러를 사용한다.

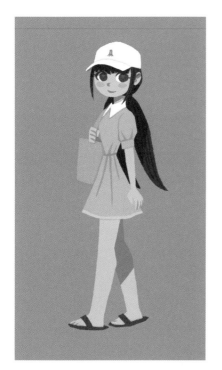

'캐릭터' 폴더 위에 레이어를 만들어 [클리핑 마스크 만들기]를 선택한다. 그리고 여기서 처음으로 붓의 불투명도를 10%로 바꾼다.

각도가 바로 아래로 향하는 부분일수록 진하게 칠해 준다.

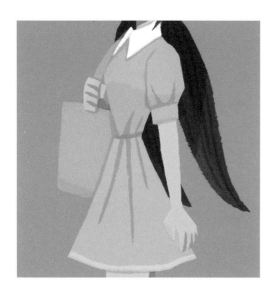

memo

나는 그림을 그릴 때 원래는 반사광을 그려 넣지는 않았다. 하지만 어느 날 아래 그림을 그리다가 우연히 핑크 컬러를 오른팔 아래쪽에 잘못 칠했을 때 그 부분이 '반사광 같아서 멋있다'고 느꼈다. 그것을 계기로 아래쪽에 핑크 컬러로 반사광을 그려 넣고 있다.

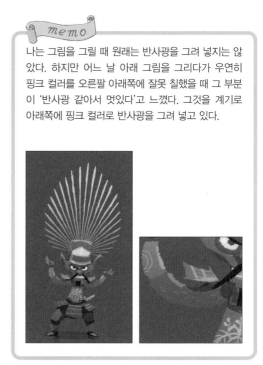

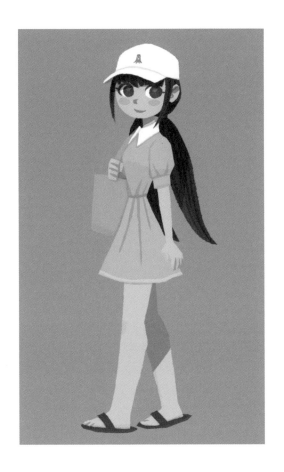

이것으로 채색이 완성되었다.

참고로 이번에 그린 반사광은 이런 느낌이다.

지금까지 진행한 작업 결과를 나열해 보았다. 완성도가 높아지는 것을 알 수 있다.

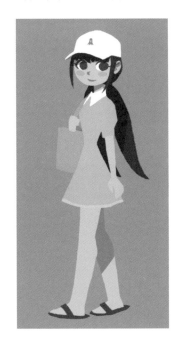

그림자

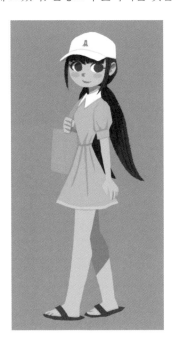

디테일과 앰비언트 오클루전

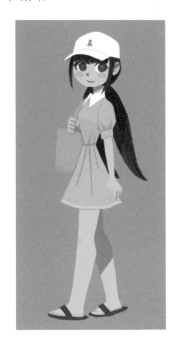

하이라이트와 반사광

Chapter 3

마무리

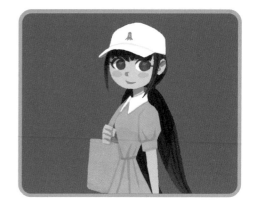

3-1 색감 다듬기

오버레이를 사용하여 전체 레이어 위에 그러데이션을 입힌다. 그러면 전체적으로 컬러에 통일감이 생긴다.

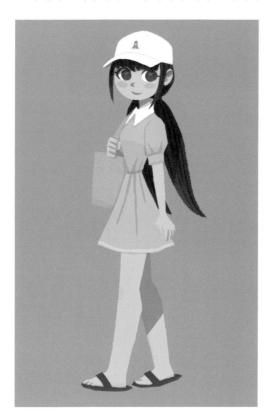

'캐릭터' 폴더 위에 레이어를 만들어 [클리핑 마스크 만들기]를 선택한다. 페인트 통 도구에서 마우스 오른쪽을 클릭해 [그레이디언트 도구]를 선택한다.

그레이디언트 도구에서 컬러를 선택한다. 이번에는 초기 설정에 수록되어 있는 퍼플 컬러와 오렌지 컬러를 선택한다.

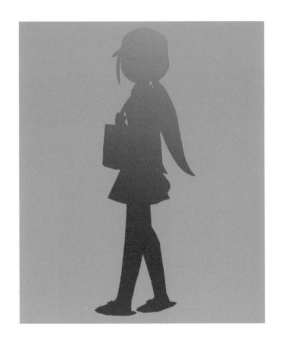

메인 광원이 있는 쪽을 오랜지 컬러로 하고, 반대 쪽이 퍼플 컬러가 되도록 놓는다. 여기서는 우측 상단에 메인 광원이 있다는 설정이므로 우측 상단에 오렌지 컬러, 좌측 하단에 퍼플 컬러가 오도록 놓았다.

레이어의 혼합 모드를 [오 버레이]로 한다.

이대로 놔두면 어두우므로 불투명도를 대폭 낮 춘다.

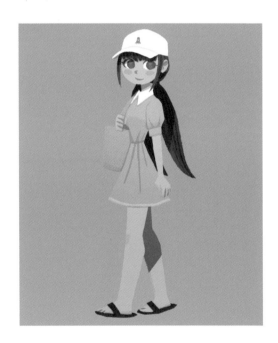

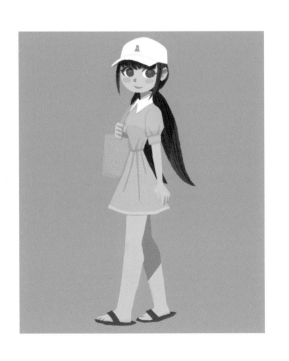

불투명도를 20%로 조정했다.

아날로그 느낌을 내기 위해 사진을 위로 덮어 준다.

먼저 콘크리트 벽이나 아스팔트 같은 거친 느낌이 나는 사진을 준비한다.

'캐릭터' 폴더 위에 레이어를 배치하여 [클리핑 마스크 만들기]를 선택한다.

혼합 모드를 [오버레이]로 설정한다.

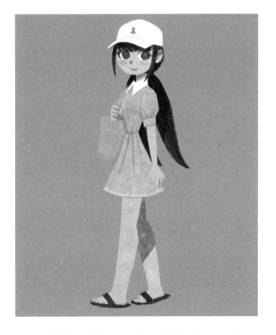

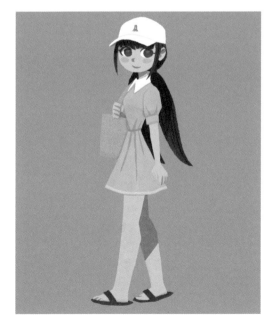

조금 칙칙한 느낌이 나므로 불투명도를 낮춘다.

30%로 낮춰 보았다. 이것으로 빈티지한 느낌을 주는 패턴이 되었다.

3-3 색감 조정하기

여기서 일러스트 전체를 확인하면서 색감을 조정해 나간다.

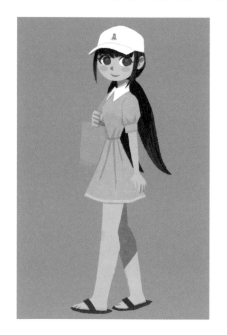

옷의 컬러가 평범하므로 조정 레이어를
사용하여 조금 더 진하게 해 보자.

옷 레이어 위에 [조정] 레이어 → '색조/채도' 레이어를 만든
뒤 [클리핑 마스크 만들기]를 선택한다. 그다음에 파라미터
를 조정한다.

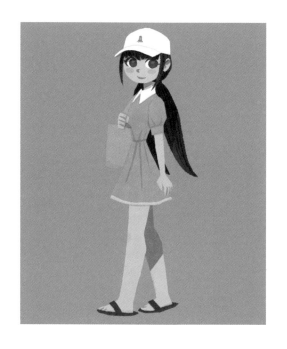

옷 레이어에만 클리핑 효과가 나타나는 것을 확인
할 수 있다.

tips 📌

조정 레이어는 레이어 패널의 하단에 있는 ◑를
클릭하면 만들 수 있다.

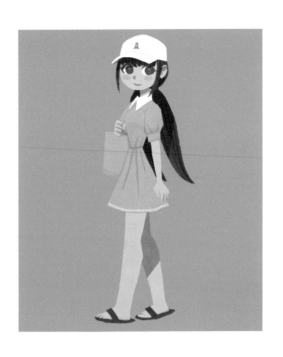

효과가 너무 강하다고 느껴진다면 조정 레이어의 불투명도를 낮춘다. 왼쪽은 불투명도를 50%로 조정한 모습이다.

이것으로 색감 조정은 완성이다.

3-4 배경 정하기

배경은 아직 정하지 않았으므로 아이디어를 내 보자. 이 상태를 유지해도 좋지만 캐릭터를 돋보이게 하기 위해 수정한다.

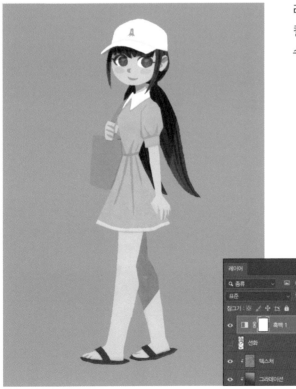

레이어의 맨 위에 조정 레이어 → [흑백]을 겹친다. 컬러 정보가 없어지면서 명암만 표시되는 것을 볼 수 있다.

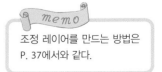

memo

조정 레이어를 만드는 방법은 P. 37에서와 같다.

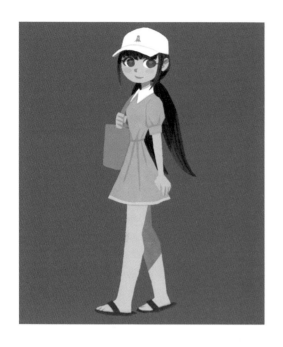

캐릭터와 배경의 명도가 비슷하기 때문에 배경을 어둡게 해 봤다. 캐릭터가 더 선명히 눈에 들어온다.

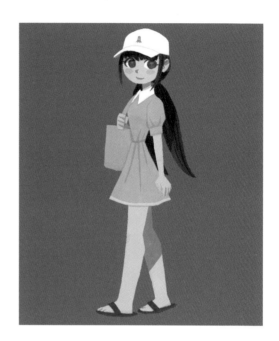

조정 레이어의 '흑백'을 삭제하고 배경색을 어두운 컬러로 한다.

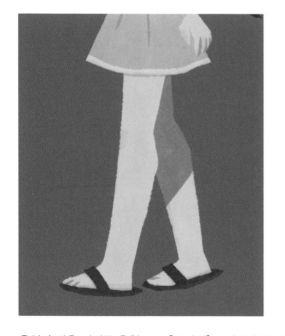

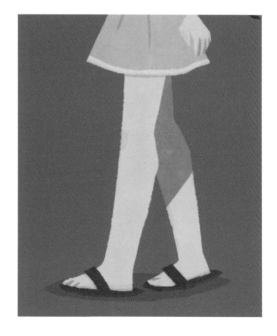

음영과 같은 컬러를 혼합 모드 [곱하기]로 설정하여 발밑에도 그림자를 넣어 보았다.

캐릭터가 그려진 일러스트를 위아래로 반전하여 발밑에 배치하면 수면 위에 있는 듯한 반사를 표현을 할 수도 있다.

투명도를 낮추면 완성이다.

3-5 전체를 또렷하게 보여 주기

마지막으로 일러스트를 또렷하게 하기 위해서 [선명 효과]를 넣는다. 이 부분은 나의 취향에 의한 것이기도 하다.

여기까지 사용한 레이어를 모두 통합한다.

memo
레이어 통합 전의 데이터는 다른 이름으로 저장해 두자.

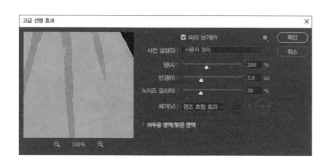

전체에 [고급 선명 효과]를 넣는다.
이번에는 왼쪽과 같이 설정했다.

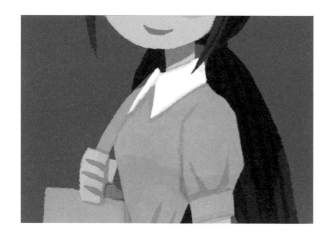

흐릿했던 느낌이

이렇게 선명하게 보이게 된다.

tips 📌

고급 선명 효과는 [필터]메뉴 → [선
명 효과] → [고급 선명 효과]를 클
릭하면 설정할 수 있다.

이로써 인물화는 완성이다.

Part 3에서는 이 일러스트에 배경을 추가한다. 그때는 하이라이트 등을 새롭게 그리기 위해 레이어를 한 번씩 지우게 된다.

[*Part 2*]

배경 그리기

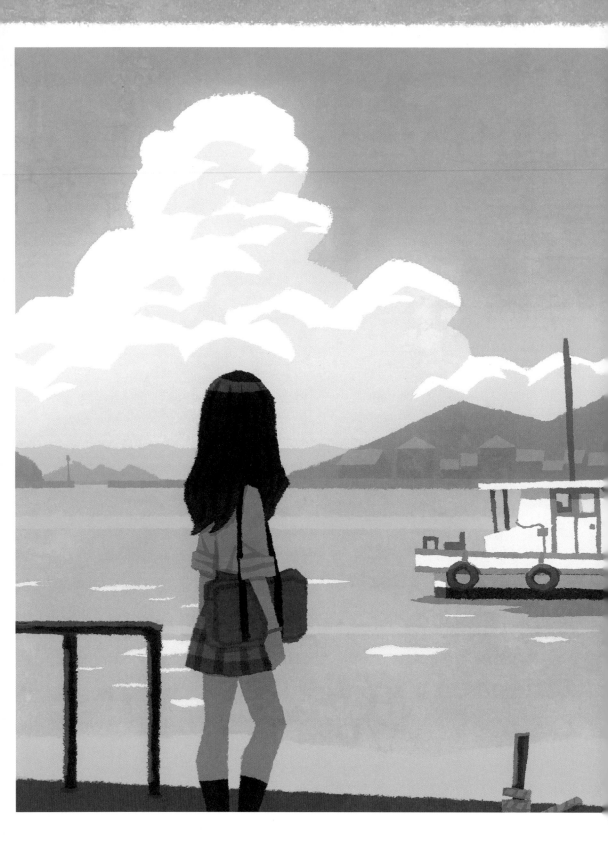

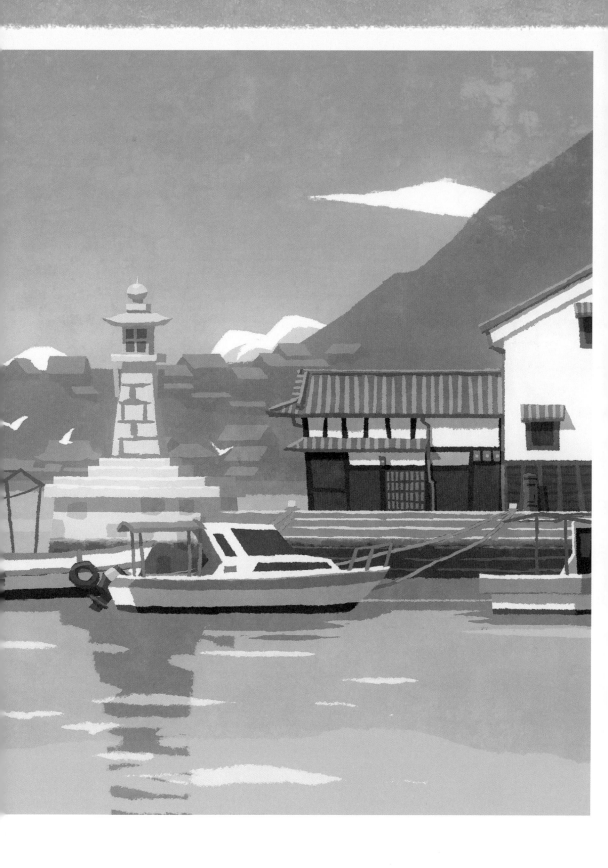

제작의 흐름

Chapter 1
구도

배경의 모티브를 정하고 자료를 모은다. 그다음 그리기 시작하는데, 배경을 크게 3가지 구도로 분류하여 각각 그려 넣을 요소의 양 등을 조절한다.

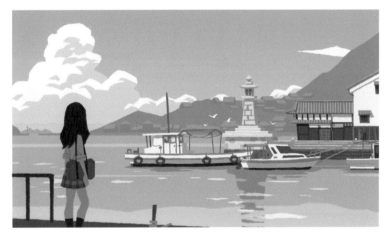

Chapter 2
채색하기

시간대, 날씨, 계절 등을 정하여 채색한다. 배경 분류에 따라 칠하는 방법과 색감을 구분하여 조정한다. 수면 위 반사 등의 디테일도 이 시점에서 고려한다.

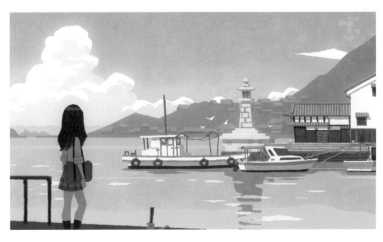

Chapter 3
마무리

그러데이션이나 특정 텍스처를 사용하여 통일감과 아날로그 느낌을 내고 다양한 효과로 일러스트의 완성도를 높인다.

Chapter 1

구도

1-1 무엇을 전달할지 정하기

먼저 무엇을 그릴지 정한다. 이번 일러스트에서는 내가 어떻게 배경을 그려 나가는지 해설하는 것이 목적이므로 하늘·바다·산·인공물 등 다양한 모티브가 포함되어 있다면 좋을 것 같다고 생각했다. 나는 나의 고장 히로시마현이 생각났다. 그 중에서도 도모노우라의 풍경이 제일 먼저 떠올랐다. 그러므로 공간적 배경은 '도모노우라'로 정해졌다.

1-2 자료 수집하기

어떤 배경을 그릴지 정했으면 그것에 관한 자료를 가능한 한 많이 수집한다.

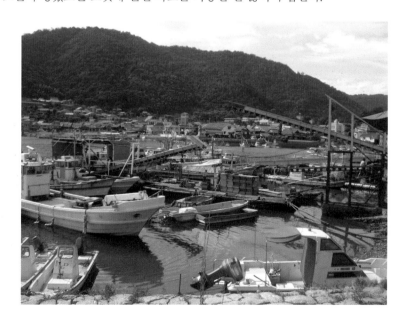

도모노우라는 나의 고향 집에서도 가까워 실제로 방문하여 산책도 하고 사진도 찍을 수 있었다.

물론 인터넷도 활용하여 가급적 많은 자료를 수집했다.

직접 방문하기 어려운 먼 곳이 모티브가 된 경우, 나는 지도 앱의 로드뷰 기능을 사용하는 편이다. 이를테면 해외를 무대로 한 소설 삽화를 그릴 때 지도앱의 로드뷰로 돌아다니면서 그 장소의 분위기를 파악하는 식이다.

1-3 샘플 그리기

어떤 구도로 할지 각종 아이디어를 노트에 그려 본다. 이때 되도록 작은 그림으로 그린다. 작은 사이즈라
면 디테일을 그려 넣을 수 없기 때문에 중요한 부분이 뚜렷이 드러난다. 일러스트 전체를 확인할 수 있고
빨리 그릴 수 있는 것 등 장점이 가득하다.

마음에 드는 구도가 나타날 때
까지 그린다. 최종적으로 좋은
일러스트가 될지는 이 작업으
로 80% 이상 결정된다고 생각
한다. 구도가 마음에 들지 않으
면 이후에 어떤 작업을 하든 마
음에 드는 일러스트로 완성하
지 못하는 경우가 많다.

위 샘플을 토대로 오른쪽 구도를 그리기로 했다.
'도모노우라'의 상징이라고 할 수 있는 등대를 주역
으로 하늘과 바다, 산이 보이는 구도다.

이 구도 그림을 PC로 옮겨 밑바탕으로 사용한다.

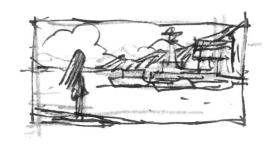

1-4 선화 클린업

PC로 옮긴 러프 스케치를 두고 선화를 베껴 그린다. 최종적으로는 러프 스케치를 모두 지우기 때문에 어디까지나 대략적으로 인식할 수 있을 정도로만 클린업한다.

러프 스케치 단계에서 수평선이 대체로 정해져 있을 테니 그에 맞춰 선을 긋는다.

인물을 그린다. 이번 일러스트에서는 캐릭터의 얼굴이 보이지 않고 그렇게 크지도 않으므로 세세한 부분을 고려하지 않았다. 어디에나 있을 법한 교복 차림의 여자아이로 설정했다.

인물의 머리보다 아래에 수평선이 있으므로 아이 레벨(어느 정도의 높이에서 보는지)도 알수 있게 된다.

원래대로라면 그 다음 순서로 소실점을 정하지만 이번에는 소실점이 존재하지 않는 평행투영법으로 그렸다.

tips

일반적인 투시도법은 시점을 고정하므로 소실점이 생긴다. 평행 투영법은 시점이 특정 장소가 아니라 무한원(無限遠)으로 설정되므로 깊이를 표현하는 방법이 달라진다.

· 일반적인 투시도법 · 평행 투영법

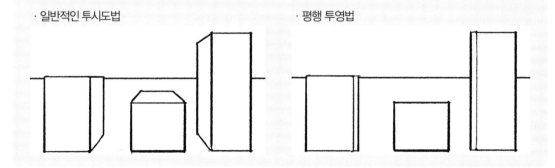

원근법을 거의 무시하고 그릴
수 있으므로 그리기가 편하고
속도도 빨라진다. 차례차례 그
려 나가자.

단, 적절한 크기 및 위치로 배치
하는 것에는 신경을 써야 한다.

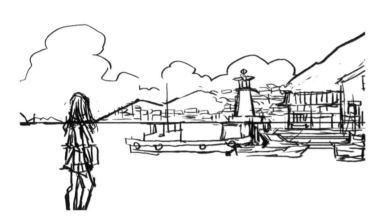

앞쪽 지면과 펜스에는 원근법
을 사용하는 편이 편리했기 때
문에 적용했다. (원래부터 그렇
게 하려고 한 것이 아니라 그리
다가 그 편이 더 나아 보여서
하게 되었다)

배경은 크게 근경, 중경, 원경으로 나누어 생각한다. 이 일러스트의 경우 아래와 같이 구분한다.

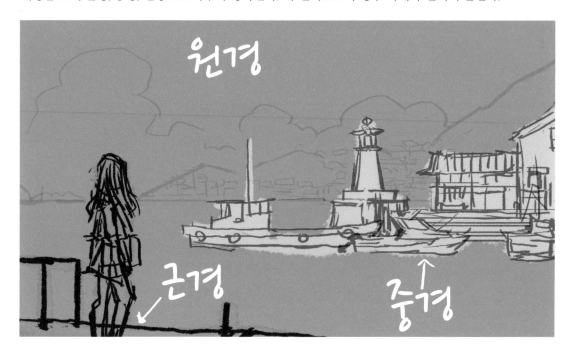

근경 : 앞쪽에 있는 지면, 인물 중경 : 배, 등대, 건물 원경 : 하늘과 바다, 섬

바다는 근경·중경·원경 모두에 걸쳐 있지만 원경으로 분류해 두면 채색 시에 편하다. 기본적으로 근경은 채도나 대비를 높여 세세히 그려 넣는다. 원경은 채도나 대비를 낮추어 너무 세세하게 그려 넣지 않는다(단 하늘과 바다는 예외). 중경은 그 중간으로 작업한다. 이와 같이 그려 넣기 상태를 3단계로 나누면 원근감이 잘 표현된다.

여기서 '선화' 폴더를 만들어 모든 레이어를 넣고 혼합 모드를 [곱하기]로 설정해 둔다.

이것으로 선화는 완성이다.

Chapter 2
채색하기

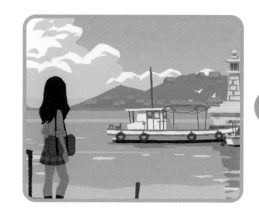

2-1 시간대와 날씨 , 계절 정하기

채색하기에 앞서 시간대, 날씨, 계절 등을 정한다. 러프에서 대강 그린 구름이 소나기구름 같이 생겼고 캐릭터가 옷을 얇게 입은 것처럼 보이기에 맑고 더운 여름으로 설정하여 그리기로 했다.

2-2 근경 · 중경 · 원경

'선화' 폴더 아래에 폴더 3개를 만들고 폴더명을 '근경' '중경' '원경'으로 한다.

'원경'에 새로운 레이어를 만들어 페인트 통 도구로 하늘색으로 하늘을 칠한다.

memo

모든 사물의 컬러는 하늘의 영향을 받고 있으므로 하늘의 컬러는 매우 중요한 요소가 된다 (실내나 동굴 등 하늘이 보이지 않는 곳 제외).

하늘 위에 새로운 레이어를 만들어 하늘보다 조금 짙은 블루 컬러로 수평선을 그린다.

Shift키를 누르면서 선을 그으면 수평, 수직선을 그을 수 있어 편리하다. 수평선 이하의 부분에 컬러를 채우면 바다가 생긴다.

tips

포토샵에서 Shift키를 누르면서 선을 그으면 수평, 수직선을 그을 수 있다.

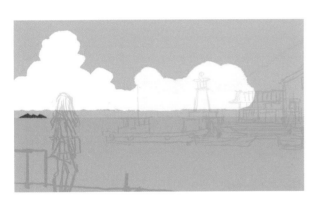

하늘 위에 새로운 레이어를 만들어 구름을 그린다. 또 새로운 레이어를 만들어 산을 그린다.

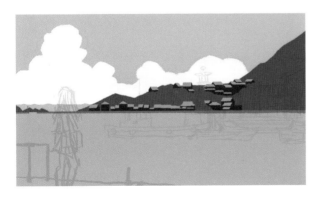

바다 위에 새로운 레이어를 만들어 섬과 집, 제방을 그린다.

memo

컬러는 나중에 조정하기 때문에 여기서는 대강 칠한다.

'중경' 폴더에 신규 레이어를 만들어 화이트 컬러로 지면을 그린다. 또 따로 새로운 레이어를 만들어 이번에는 등대를 그린다.

 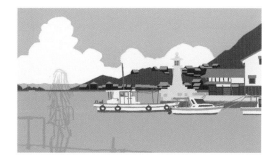

지면보다 아래에 배치한 레이어에 건물을, 지면보다 위에 배치한 레이어에는 배를 그려 넣는다.

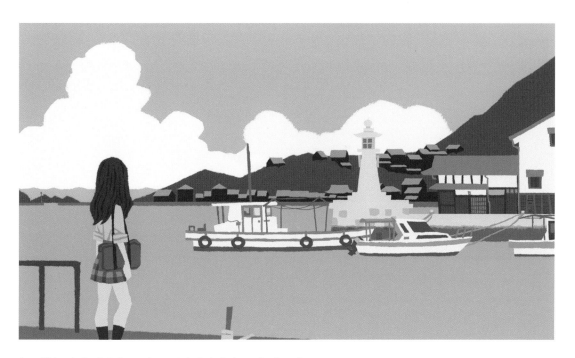

'근경'은 가장 가까운 곳이므로 디테일하게 그려 넣는다.
이것으로 근경 · 중경 · 원경이 모두 그려졌다.

광원으로서 스카이 라이트(하늘과 같이 전체를 감싸는 약한 빛)와 선 라이트(태양과 같은 강한 평행 광원의 빛)를 그린다.

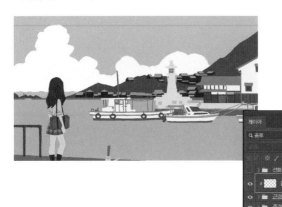

'근경' 폴더 위에 신규 레이어를 만들어 [클리핑 마스크 만들기]를 선택한다. [스포이드]로 하늘의 컬러를 추출하여 채도와 명도를 조금 낮춘다.

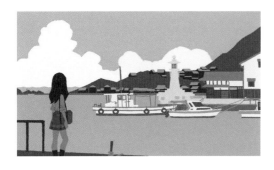

레이어 전체를 [페인트 통]으로 채우고 혼합 모드를 [곱하기]로 한다. 사방이 스카이 라이트로 비춰지는 상태를 표현하기 위함이다.

memo

하늘이 핑크 컬러이면 스카이 라이트도 당연히 핑크 컬러가 되고, 밤이면 블랙 컬러가 된다. 지금도 기본적으로는 그 사고방식으로 채색을 진행하고 있다.

이와 마찬가지로 '중경'도 그림자로 채운다.

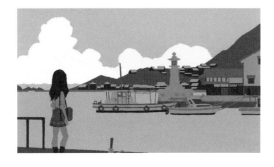

column

게임 그래픽

나는 오랫동안 게임 회사에서 3D 배경을 만들었는데 조명법은 대부분 선 라이트와 스카이 라이트 두 개로 해결했다. 이 두 개를 두고 라디오서티(글로벌 일루미네이션 계산법 중 하나)로 계산된 빛과 그림자를 버텍스 컬러 혹은 텍스처에 [색상 번] 처리한다. 오래된 방식이지만 그 때 그래픽을 만든 경험이 지금도 그림을 그릴 때 도움이 되고 있다.

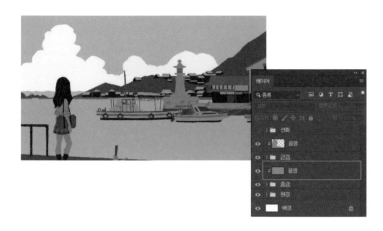

이어서 선 라이트다. '중경'을 칠한 그림자 레이어를 선택해 태양의 위치(여기서는 왼쪽 위)를 정한다.

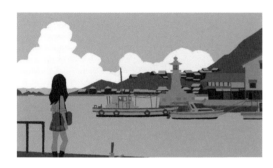

태양의 위치에 맞게 지우개로 그림자를 지운다. 여기서 지운 부분은 선 라이트로 비춘 부분을 간단히 표현한 것이다.

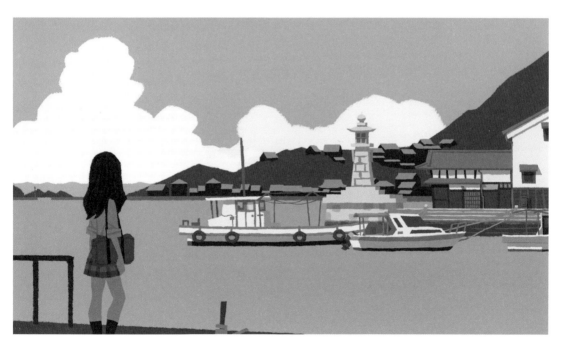

'근경'도 마찬가지로 햇빛이 비치는 부분을 지워야 하지만, 이번에는 도모노우라의 경치가 주역이기 때문에 근경은 어둡게 유지하기로 했다. 근경에 구름 그림자가 드리워져 있는 모습이다.

2-4 먼 곳을 흐리게 하기

이대로라면 섬이 너무 강조되어 섬을 흐리게 해준다.

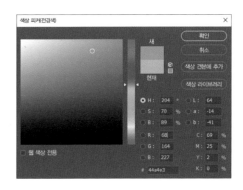

'원경' 폴더 안에 '섬' 폴더를 만들어 섬, 집, 그리고 제방 레이어를 넣는다.

'섬' 폴더 위에 신규 레이어를 만들고 [클리핑 마스크 만들기]를 선택한다. 하늘의 컬러를 [스포이드]로 추출하여 채도와 명도를 조금 낮춘다.

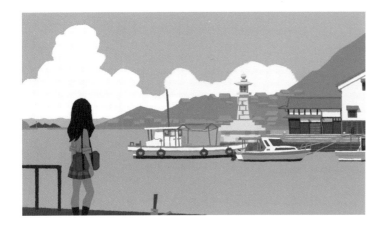

추출한 컬러를 사용해 [페인트 통]으로 채우고 불투명도를 낮춘다(혼합 모드는 [곱하기]가 아니라 기본 그대로 사용한다). 이것은 대기원근법을 모방한 방법이다.

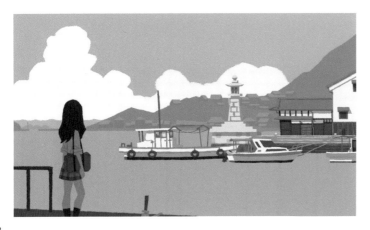

멀리 있는 산도 마찬가지로 흐리게 해 준다. 제방보다 훨씬 멀리 있기 때문에 불투명도를 높인다.

tips

원경에 있는 것들을 흐리게 그리거나 컬러를 더욱 하늘이나 공기의 컬러에 가깝게 하는 등 대기가 가진 성질을 이용한 방법으로 공간의 깊이를 표현하는 기법을 '대기원근법'이라고 부른다.

2-5 하늘 그려 넣기

하늘은 수평선에 가까울수록 밝아지고 위로 갈수록 짙은 컬러가 되므로 그러데이션을 사용하여 그것을 표현한다.

하늘 레이어 위에 새로운 레이어를 만들어 흑백으로 그러데이션을 넣는다.

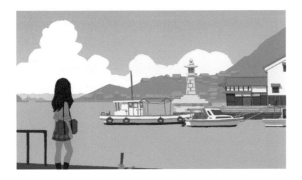

레이어 혼합 모드를 [오버레이]로 하여 불투명도를 낮춘다.

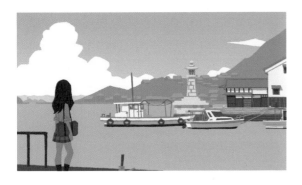

구름과 등대가 겹쳐져 있어 등대가 잘 보이지 않으므로 구름의 형태를 임기응변으로 바꾸기로 했다.

구름에 그림자를 넣는다. 구름 레이어 위에 새로운 레이어를 만들어 [클리핑 마스크 만들기]를 선택해 [곱하기]로 설정한다. 또 [스포이드]로 하늘의 컬러를 추출하고 채도와 명도를 조금 낮춰 [페인트 통]으로 채운다.

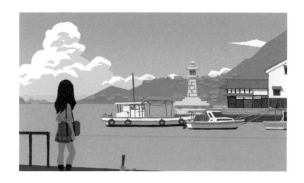

선 라이트가 비추는 부분을 [지우개]로 지우고 마지막으로 불투명도를 낮춘다.

2-6 바다 그려 넣기

수면은 경치를 그대로를 반사하기 때문에 그 부분을 그려 넣는다.

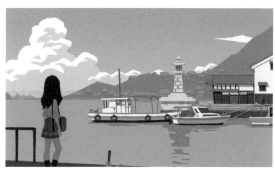

수면 위에 새로운 레이어를 만들어 배나 등대가 비치는 모습을 그린다. 수면에 비친 배나 등대는 파도의 흔들림으로 인해 아웃라인이 일그러진다.

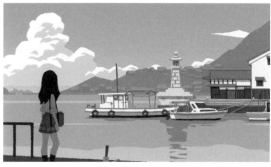

다음으로 밝은 부분을 그려 넣는다. 새로운 레이어를 만들어 수면보다 밝은 컬러로 그려 나간다.

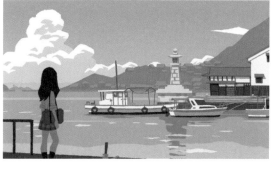

다시 새로운 레이어를 만들어, 파도의 흔들림으로 인해 생긴 하이라이트를 밝은 컬러로 그려 넣는다.

2-7 중경 그려 넣기

마지막으로 중경 부분을 그려 넣는다.

'중경' 폴더 위에 신규 레이어를 만들어 l클리핑 마스크 만들기]를 선택하고 합성 모드를 [오버레이]로 설정한다. 화이트 컬러로 빛이 강하게 비치는 부분을 그린다.

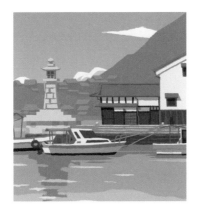
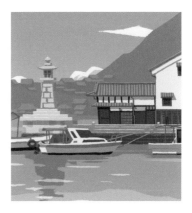

약간의 역동성이 필요했기에 흰 새가 날고 있는 모습을 추가했다.

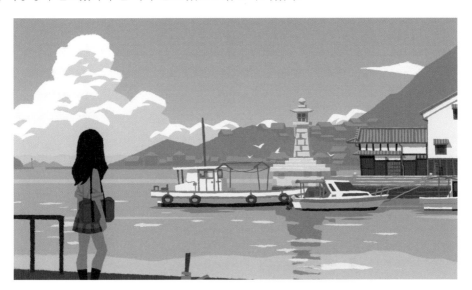

그려 넣기는 여기까지다.

기본적으로 빛 요소는 앞쪽에 많이 그려 넣고 멀수록 덜 넣는다. 근경은 대비를 높이고 원경은 대비를 낮추면 원근감이 생긴다. 하지만 해수면은 항상 파도로 인해 물결치므로 멀리 빛을 넣어도 바다다움을 표현할 수 있을 것이다.

Chapter 3
마무리

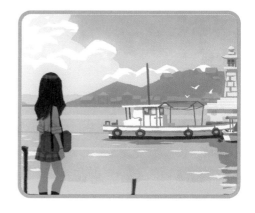

3-1 색감 다듬기

전체적으로 그러데이션을 넣어 컬러의 통일감을 나타낸다.

'근경' 폴더 위에 새로운 레이어를 만들어 그러데이션을 넣는다.

레이어의 합성 모드를 [오버레이]로 하여 불투명도를 낮춘다.

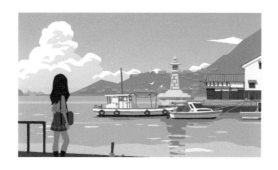
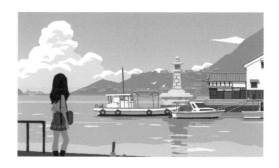

memo

그러데이션은 초기 수록된 퍼플 컬러와 오렌지 컬러를 선택한다. 메인 광원이 있는 쪽을 오렌지 컬러로 하고 반대쪽은 퍼플 컬러를 넣는다.

3-2 사진을 텍스처로 겹치기

아날로그 느낌을 내기 위해 텍스처가 도드라지는 사진을 위에 덮어 준다. 콘크리트로 된 벽이나 아스팔트 등 거칠한 느낌의 사진을 준비하여 레이어 맨 위에 드래그 앤 드롭한다.

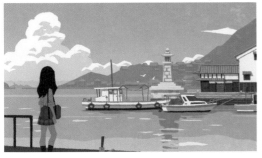

레이어의 혼합 모드를 [오버레이]로 하여 불투명도를 낮춘다.

3-3 색조, 채도, 명도 조정하기

일러스트 전체를 확인하고 색조, 채도, 명도를 조정한다.

'중경'의 채도가 너무 높다는 느낌이 들어 채도를 조금 낮추었다.
'중경' 폴더 위에 신규 레이어를 만들어 [클리핑 마스크 만들기]를 선택한다. [스포이드]로 하늘의 컬러를 추출하여 채도와 명도를 조금 낮춘다.

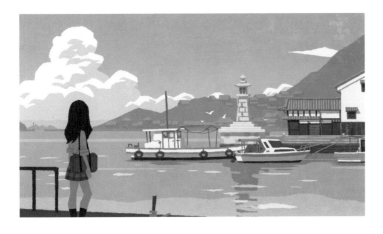

[페인트 통]으로 채우고, 혼합 모드를 [색조]로 하여 불투명도를 낮춘다.

'근경'이 너무 밋밋하여 정보량을 조금 늘려 보았다.

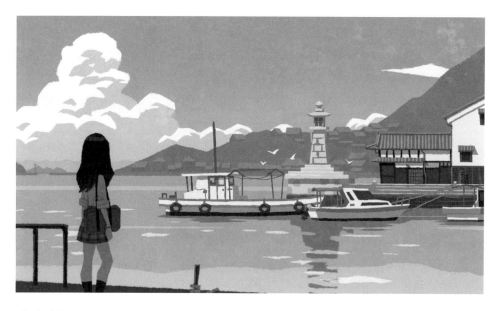

덜 칠해진 부분이나 거슬리는 부분이 없는지 다시 한번 체크하고 있으면 수정한다.

3-4 전체를 또렷하게 만들기

[선명 효과]를 사용하여 전체를 선명하게 한다.

모든 레이어를 통합하고 [고급 선명 효과]를 넣는다.

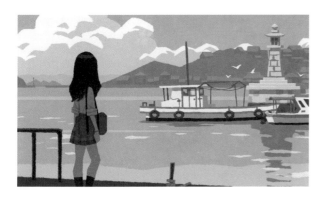

약간 흐릿했던 일러스트가

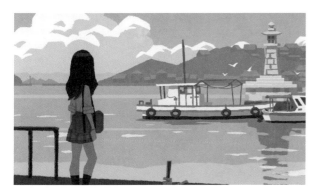

이렇게 선명해진 것을 확인할 수 있다.

3-5 새어 나오는 빛

밝은 부분에서 새어 나오는 빛을 연출한다.

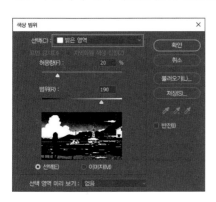

[선택] 메뉴에서 [색상 범위]를 클릭한다. [밝은 영역]을 선택하고 [확인]을 클릭하면, 일러스트 속의 밝은 부분이 선택된다.

> **memo**
>
> 게임 엔진의 포스트 이펙트에서 말하는 '블룸(혹은 글로우)'과 비슷하다. 밝은 부분에서 빛이 새어 나오는 모습을 표현해 주는 기능이다.

선택된 부분을 복사&붙여넣기
하여 새로운 레이어를 만들고,
혼합 모드를 [오버레이]로 둔다.

[필터] 메뉴 → [흐림 효과] → [가우시안 흐림 효과]를 선택해, 반경을 원하는 수치로 바꾸고 [확인]을 클릭한다.

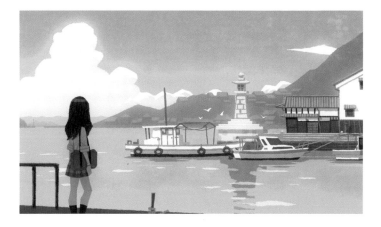

일러스트의 톤이 확 달라진 것을 느낄 수 있다.

마지막으로 레이어의 불투명도를 조정하면 배경은 완성이다.

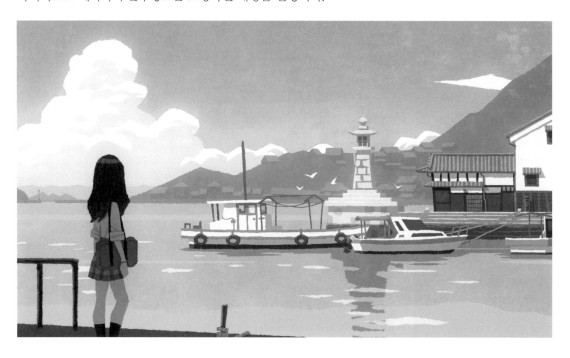

[*Part 3*]

다르게 연출하기

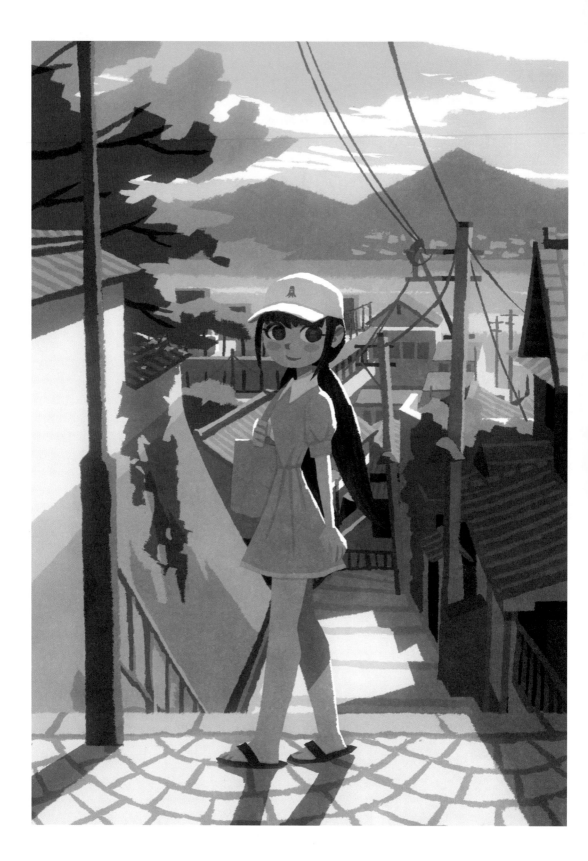

제작의 흐름

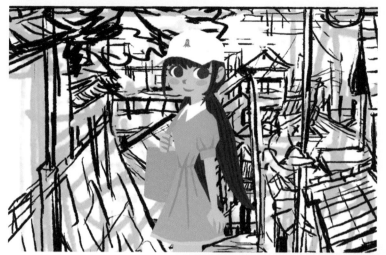

Chapter 1
인물화에
배경 더하기

인물화에 배경을 추가한다. 자료를 수집하여 어떤 배경으로 할지 정한 후 그리기 시작한다. 환경에 따라 빛, 조명이 달라지므로 인물에 넣은 그림자와 하이라이트를 배경에 맞게 수정해 나간다.

Chapter 2
배경을
저녁으로 바꾸기

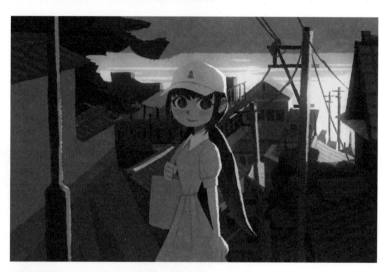

배경을 저녁 때로 바꾸었다. 좀 전에 언급한 것과 마찬가지로 인물이나 배경에 그림자, 구름이나 수면을 그려 넣고, 대기원근법에 따르는 레이어 모두 수정한다.

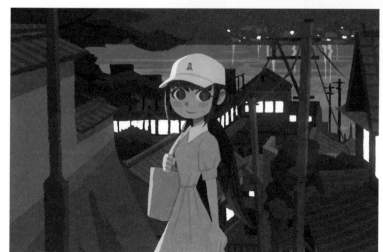

Chapter 3
배경을
밤으로 바꾸기

배경을 밤으로 바꾸었다. 위 두 가지 경우와 달리 햇빛이 줄어들면서 인공적인 불빛이 많아지므로 너무 어두워지지 않도록 조정한다.

Chapter 1

인물화에
배경 더하기

1-1 모티브 정하고 자료 수집하기

Part1에서 그린 인물화에 배경을 더해 준다. 먼저 어떤 배경으로 할지 생각해 보자.

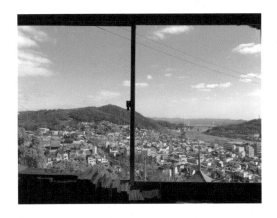

세로로 긴 그림이 될 테니 높낮이 차이가 뚜렷한 경치가 좋지 않을까 생각해서, 일본 서쪽 히로시마현 오도시에 있는 바다를 내려다보는 풍경을 그리기로 했다.

한 번쯤 그려 보고 싶은 풍경이었기에 바로 정할 수 있었고, 나로서는 몇 번이나 가 본 적이 있어 자료도 충분했다.

지도앱의 로드뷰 등 인터넷을 활용하여 더 많은 자료를 수집했다. 참고로 자료는 좋은 그림을 그리기 위해 수집하는 것이지 실물과 똑같이 그리기 위해 모은다고 생각하면 안 된다. 있을 법한 풍경을 자연스럽게 연출하기 위한 재료라고 생각하자.

1-2 러프 스케치에서 밑그림으로

어떤 구도로 할지 노트에 러프 스케치를 그려 나간다.

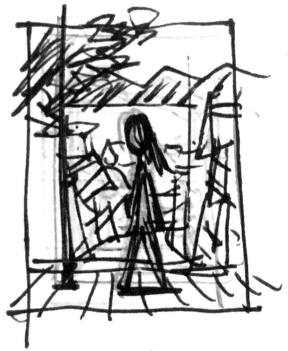

인물의 자세는 이미 정해져 있으므로 그것에 맞는 구도를 찾는다. 이번에는 왼쪽 러프처럼 그리기로 했다.

러프 스케치를 PC에 입력한 다음 밑그림을 그리기 시작한다. 인물화를 적당한 크기로 바꾸어 적절한 위치에 재배치한다.

이때 인물에 그려 넣은 그림자와 하이라이트는 삭제한다.배경을 그리면 인물에 지는 그림자나 하이라이트가 달라지기 때문에 나중에 다시 그리기로 한다.

먼저 수평선을 그린다. 사막이든 우주선이든 수평선
을 긋는 것부터가 시작이다.

이번 일러스트는 높이 차이가 두드러진다. 평행 투영
법으로는 그리기 어려워 1점 투시도법을 사용했다.
수평선 위 소실점에 동그라미 표시를 그려 넣었다.

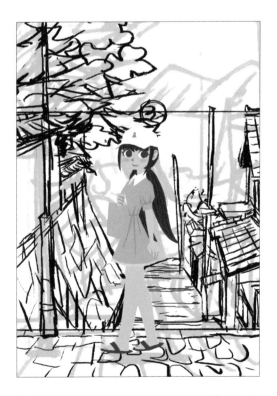

동그라미 안에 원근법이 잘 표현되도록 선을 긋는다.
소실점을 점이 아닌 동그라미로 함으로써 원근법이
자연스레 적용되어 내가 선호하는 스타일의 일러스
트가 되었다. 이 방법으로 그리면 작업이 훨씬 수월
하다는 장점도 있다.

언덕길 옆쪽 건물에 소실점을 옮겨서 그림을 좀 더
풍성하게 다듬는다.

언덕길의 소실점은 수평선 위에 오지 않는다. 내리막
길이기에 소실점이 수평선보다 아래에 있다는 점을
기억하자.

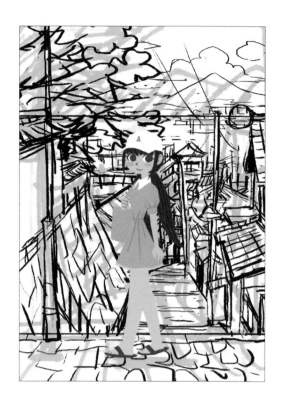

2점 투시도법으로 그리는 것이 일반적이지만 빠른 해결을 위해 1점 투시도법으로 끝까지 그려보았다. 선화는 최종 단계에서 지워지므로 대강 그려 넣어 마무리한다.

필요에 따라 구도에 맞추어 캐릭터를 조금씩 조정한다.

1-3 채색 작업 및 빛과 그림자 그려 넣기

Part2와 내용이 겹치므로 세세한 부분은 생략하겠다. 하늘의 컬러는 야외의 모든 사물을 비추는 중요한 광원이므로 먼저 결정해 채워 준다.

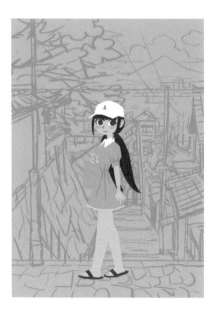

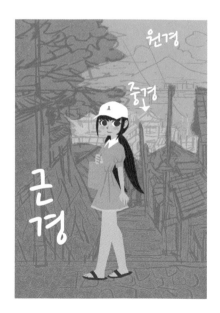

배경은 근경, 중경, 원경별로 폴더를 만들어 채색한다.

근경은 섬세하게 칠하고, 원경은 비교적 흐릿한 느낌이 나게 칠한다.

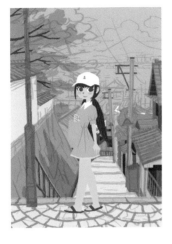

근경

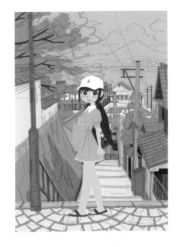

중경

원경

각각 위와 같은 식으로 칠한다.

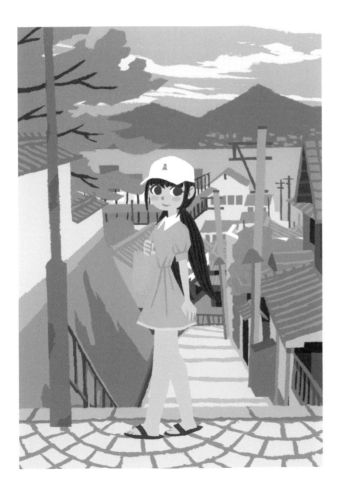

바다와 구름도 추가했고 어느 정도 채색이 완료되었기 때문에 선화를 지운다.

memo

Chapter2 이후에서는 구름이나 하늘, 수면을 지우고 새로 그린다.

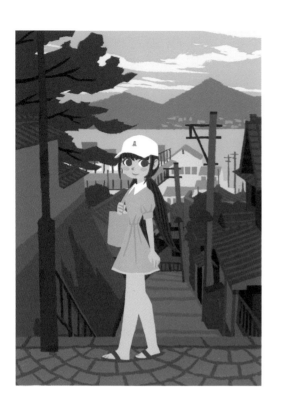

여기서부터는 그림자가 드리워진 느낌을 주기 위한 작업이다. 먼저 채도와 명도를 조금 낮춘 컬러로 인물을 뺀 배경 전체를 칠한다.

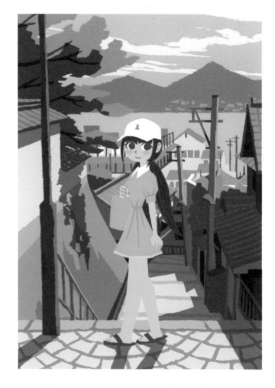

근경에 그림자를 드리우고 [지우개]로 햇빛이 비치는 부분을 지운다. 햇빛은 오른쪽 상단에 있는 것으로 해서 약간 역광이 된 모습이다.

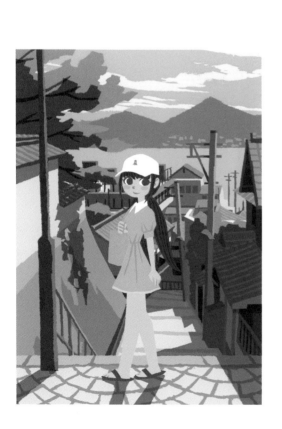

중경도 마찬가지로 그림자를 넣고 햇볕이 비추는 부분을 [지우개]로 지운다. 대비가 낮아지는 원경에는 원근감을 표현하기 위해 일부러 그림자를 넣지 않았다.

인물과 배경의 컬러가 조화되게 맞춘다.

인물에도 방금 사용한 컬러로 그림자를
칠한다.

조금 어둡다는 인상이라 불투명도를 낮
췄다.

어느 쪽 발이 앞에 있는지 보여 주기 위
해 한 단계 짙은 그림자를 넣었다.

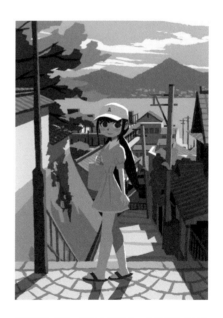

역광일 때는 빛이 비치는 부분을 불투
명도 100%인 화이트 컬러로 칠하면 보
기 좋아진다. 이번에도 같은 방법으로
채색했다.

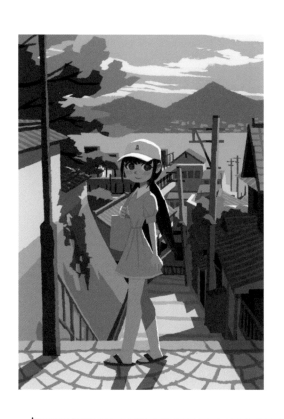

앰비언트 오클루전과 반사된 디테일을 넣으면 인물은 완성이다.

〰 1-5 원근감 표현하기

'근경'과 '중경' 사이의 거리감이 잘 표현되어 있지 않기에 '중경'을 대기원근법으로 뿌옇게 한다.

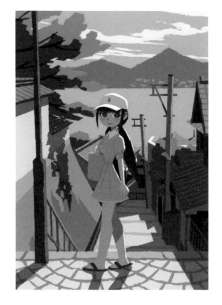

하늘의 컬러를 [스포이드]로 추출해 '중경'을 채운다

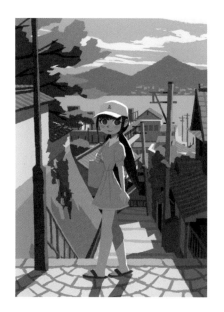

불투명도를 조금 낮춘다.

배경이 전체적으로 어두우므로 조정이 필요하다 .

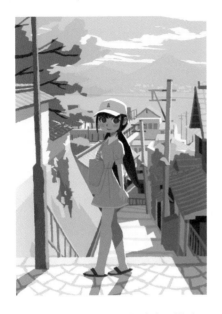

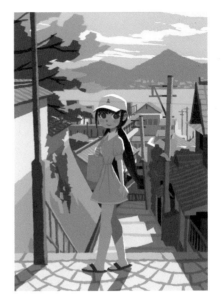

인물을 제외하여 하늘에 컬러를 칠하고
합성 모드를 [오버레이]로 맞춘다.

불투명도를 낮춰서 전체적으로 밝은 분
위기를 연출했다.

1-6 마무리

디테일을 추가하여 마무리한다.

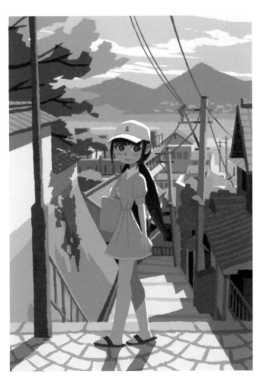

멀리 보이는 바다에 여러 컬러를 더하고 머리 위
에 전선을 추가했다.

그림 전체에 퍼플 컬러-오렌지 컬러 그러데이션을 넣는다. 햇빛이 오른쪽 상단에 있는 설정이므로 오른쪽 상단을 오렌지 컬러로, 왼쪽 하단을 퍼플 컬러로 한다. 그다음 혼합 모드를 [오버레이]로 하여 불투명도를 낮춘다.

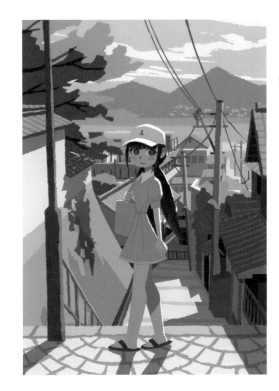

텍스처를 입힌 다음에 혼합 모드를 [오버레이]로 하고 불투명도를 낮춘다.

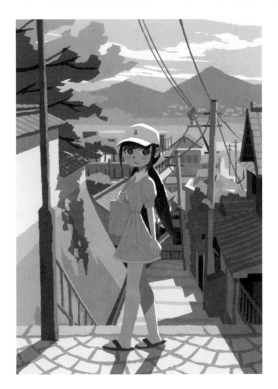

memo

사용한 텍스처

이때까지 작업한 레이어를 통합한다.

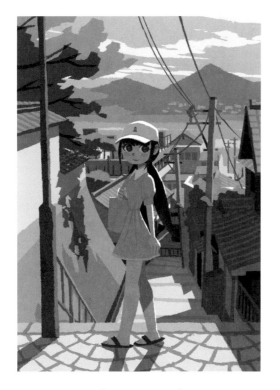

통합한 레이어에 [고급 선명 효과]를 넣는다.

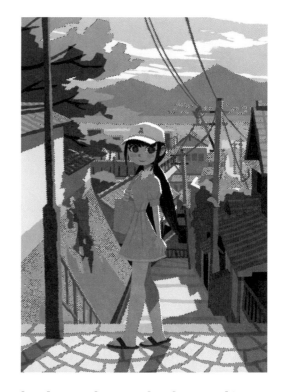

[선택]메뉴 → [색상 범위] → [밝은 영역]을 클릭한 다음 선택한 부분을 복사&붙여넣기하여 새로운 레이어를 만든다. 그리고 혼합 모드를 [선형 닷지(추가)]로 한다.

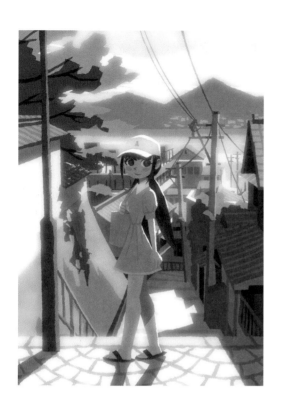

[필터]메뉴 → [흐림 효과] → [가우시안 흐림 효과]
를 선택해 원하는 수치대로 조절한다.

memo

[선형 닷지(추가)] 대신 [오버레이]나 [하드라이트]를
사용해도 좋은 분위기의 일러스트를 연출할 수 있다.
각 혼합 모드로 시도해 보고 마음에 드는 것을 선택
하자.

레이어의 불투명도를 낮추면
완성이다.

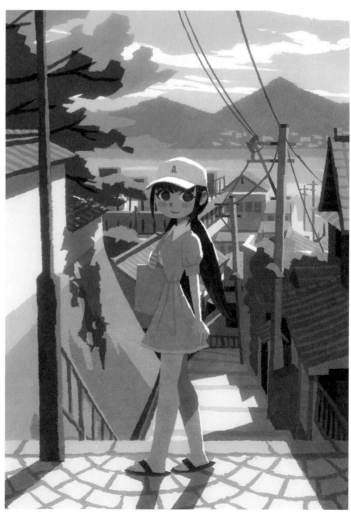

Chapter 2

배경을
저녁으로 바꾸기

2-1 배경 바꾸기

Chapter1에서 그린 낮 시간 때의 그림을 저녁 풍경로 바꿔 본다.

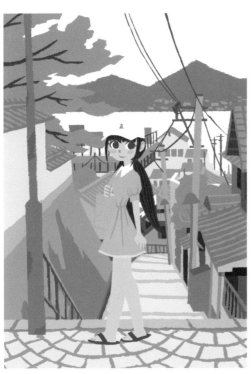

인물에 진 그림자와 하이라이트, 그러데이션, 근경과 중경의 그림자, 대기원근법에 따른 레이어, 구름과 바다를 모두 삭제한다.

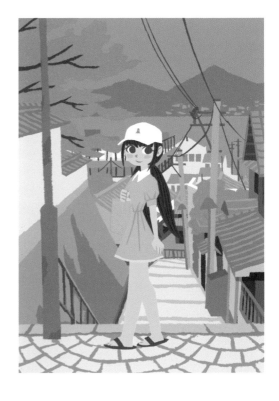

먼저 제일 중요한 하늘부터 바꾼다. 이번에는 오른쪽과 같은 컬러로 수정해 보았다.

2-2 조정 레이어 사용하기

조정 레이어를 사용하여 색감을 아예 바꾸기로 한다. 조정 레이어란 원본 그대로 유지하면서 컬러를 보정하는 기능이다. 온 오프도 쉽게 전환할 수 있고, 수치 조정도 하기 쉬울 뿐만 아니라 [클리핑 마스크]로 사용할 수 있어 매우 편리하다.

'근경' 폴더 위에 조정 레이어 '색조/채도'를 만든다. 그다음 [클리핑 마스크]를 '근경'에만 적용해 수치를 조절한다.

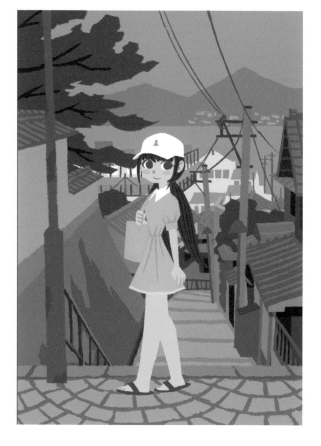

이런 느낌이 되었다.

'중경'과 '원경'도 마찬가지로 조정 레이어를 사용한다.

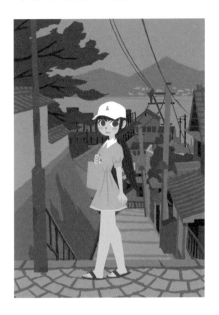

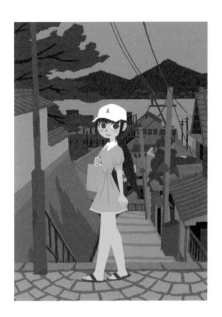

중경은 이렇게 되었고

원경은 이렇게 바뀌었다.

근경에서보다 채도와 명도를 더 낮추어 보자.

전선 부분도 수정한 후 전체적으로도 조금 더 다듬는다.

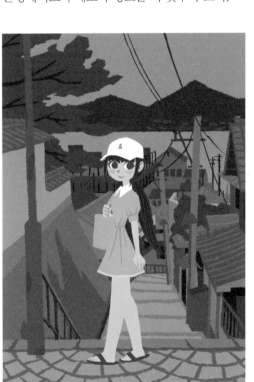

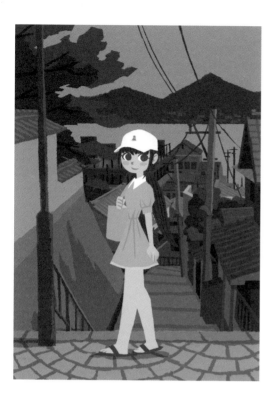

하늘 컬러를 [스포이드]로 추출해 채도와 명도를
조금 낮춰서 '근경'과 '중경'에 혼합 모드 [곱하기]
로 그림자를 넣는다. 이번의 경우, 오른쪽 거의 바
로 옆에서 빛이 들어오고 있는 설정으로 했다.

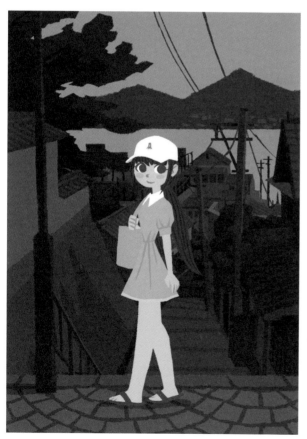

전체적으로 조금 밝은 편이라 [페인트
통]을 사용하여 '근경'과 '중경'을 방금
사용한 그림자 색으로 채우고 혼합 모
드를 [곱하기]로 설정했다.

2-3 빛 그려 넣기

빛을 넣는다.

사물에 반사되는 노을 빛이 약해서 혼합 모드 [오버레이] → [색조/채도]를 통해 옐로 컬러 빛을 더해 주었다.

빛이 아직 약하다. 방금 전 레이어를 [새로 만들기] 까지 드래그하여 레이어를 복사한다.

빛이 강해지면서 해질녘 느낌이 생겨났다.

2-4 인물과 배경 어우러지게 하기

Chapter1에서와 마찬가지로 인물과 배경을 어우러지게 한다.

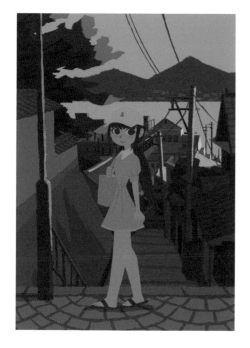

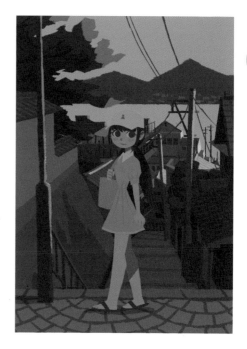

인물에도 하늘의 컬러로부터 채도와 명도를
약간 낮춘 컬러로 그림자를 칠한다.

한 단계 더 짙은 그림자를 칠한다.

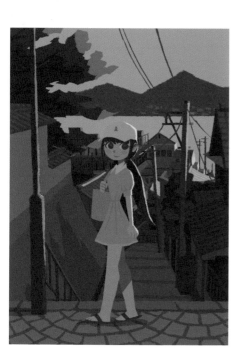

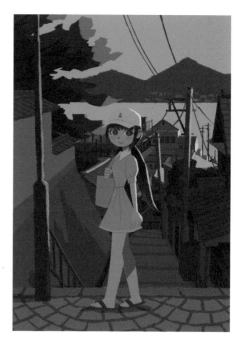

노을이 비치는 부분을 옐로 컬러로 칠한다.

앰비언트 오클루전과 반사된 부분까지 다듬
으면 완성이다.

2-5 원경 그려 넣기

'원경'의 산과 길거리를 대기원근법에 맞게 희미하게 해 주었다.

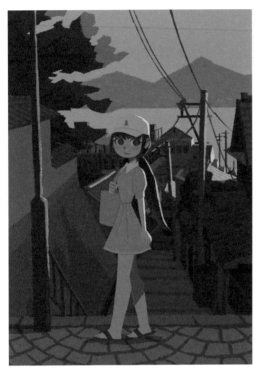

하늘의 컬러를 [스포이드]로 추출하여 원경을 채우고 불투명도를 조금 낮춘다.

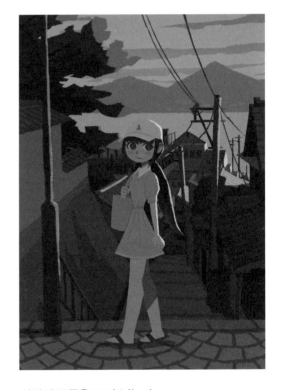

이어서 구름을 그려 넣는다.

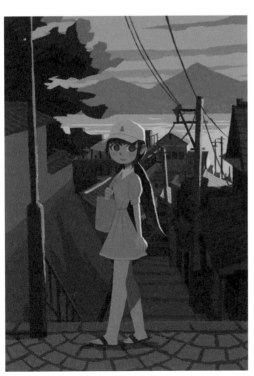

바다에 빛이 비치는 모습도 표현했다.

2-6 마무리

여기에서도 Chapter1과 같은 방법으로 마무리한다.

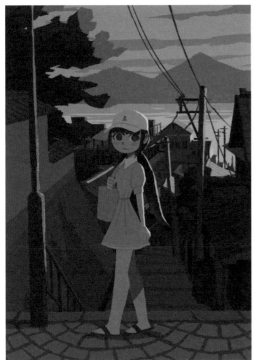

전체에 그러데이션을 넣고 혼합 모드를 [오버레이]로 하여 불투명도를 낮춘다.

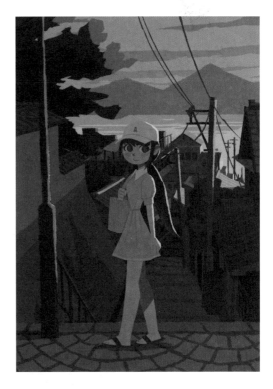

텍스처를 씌워서 혼합 모드를 [오버레이]로 하여 불투명도를 낮춘다.

레이어를 통합하여 [고급 선명 효과]를 넣는다.

[선택] 메뉴 → [색상 범위] → [밝은 영역]에 들어가 선택된 부분을 복사&붙여넣기 하여 새로운 레이어를 만든다. 혼합 모드를 [선형 닷지(추가)]로 하고, [필터] 메뉴 → [흐림 효과] → [가우시안 흐림 효과]를 클릭해 반경을 원하는 수치로 바꾼다.

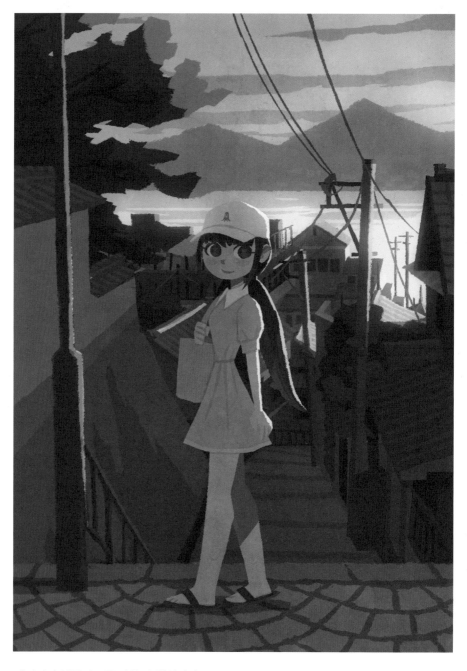

레이어의 불투명도를 낮추면 완성이다.

[Chapter 1
인물화에
배경 더하기] [Chapter 2
배경을
저녁으로 바꾸기] [Chapter 3
배경을
밤하늘로 바꾸기]

Chapter 3

배경을
밤하늘로 바꾸기

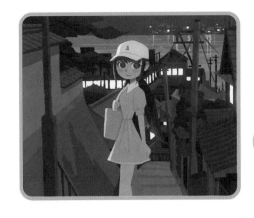

3-1 배경 바꾸기

이번에는 배경을 밤 풍경으로 바꿔 보자.

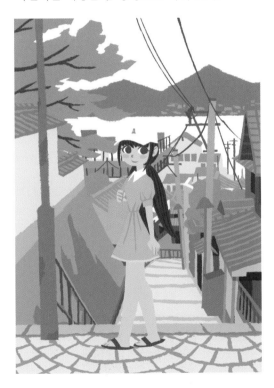

마찬가지로 인물의 그림자와 하이라이트, 그러데이션, 근경과 중경의 그림자, 대기원근법에 따른 레이어, 구름, 수면을 모두 삭제한다.

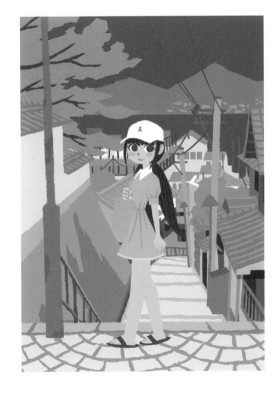

먼저 가장 중요한 하늘부터 바꾼다. 이번에는 오른쪽처럼 컬러를 바꿔 보았다.

91

3-2 그림자 넣기

조정 레이어를 사용하여 색감을 단번에 바꾼다.

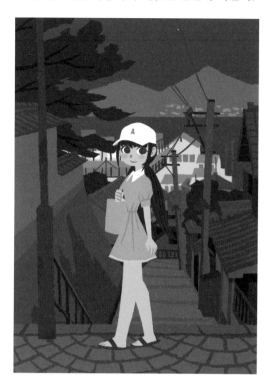

조정 레이어 '색조/채도'를 [클리핑 마스크]로 '근경'에 적용하여 수치를 조정한다.

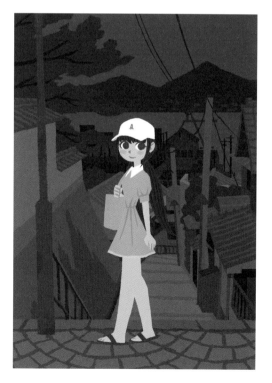

'중경' '원경' '전선' 도 수정한다. 저녁 때와 마찬가지로 근경보다 채도와 명도를 낮추었다.

memo

레이어는 아래 그림처럼 배치한다.

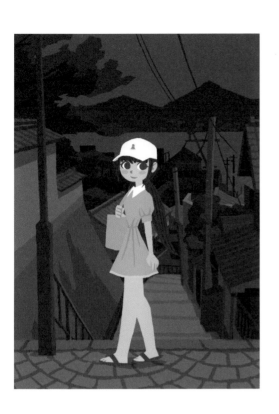

하늘의 컬러를 [스포이드]로 추출하고 채도와 명도를 조금 낮춘 다음 '근경'과 '중경'에 혼합 모드 [곱하기]로 그림자를 넣는다. 오른쪽 뒤에서 달빛이 빛나고 있는 설정으로 진행하는 중이다.

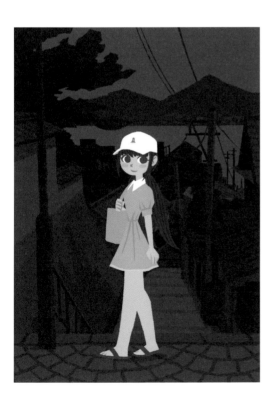

아직 전체적으로 밝기 때문에 방금 사용한 그림자 색을 '근경' '중경'에 [페인트 통]으로 채우고 혼합 모드를 [곱하기]로 바꿨다.

3-3 빛 추가하기

밤 경치가 낮과 해질녘 경치와 크게 다른 부분은 바로 인공 불빛과 조명이다.

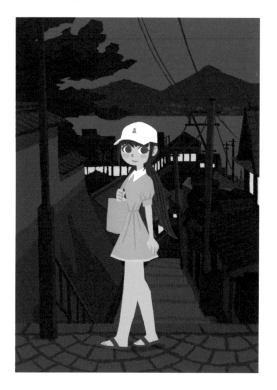

'근경' 폴더보다 더 위에 레이어를 만들어 창문을 옐로 컬러로 칠한다.

원경에는 창문과는 다른 컬러로 띄엄띄엄 빛을 더 했다.

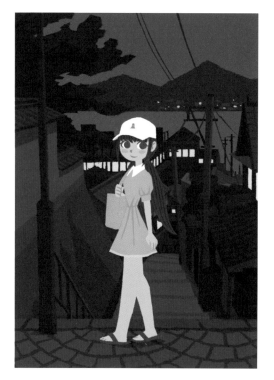

조명 컬러를 한 가지 컬러로만 칠했는데 집마다 사용 하는 조명이 다르므로 컬러나 명도를 바꿔 칠하는 것 도 재미있을 것이다.

3-4 인물과 배경을 어우러지게 하기

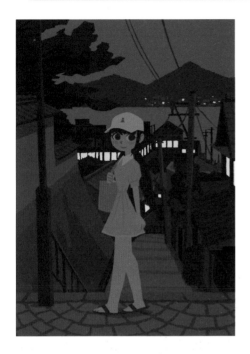

인물에도 하늘의 컬러보다 채도와 명도를 낮
춘 컬러로 그림자를 칠한다. 이때 불투명도
를 낮춘다.

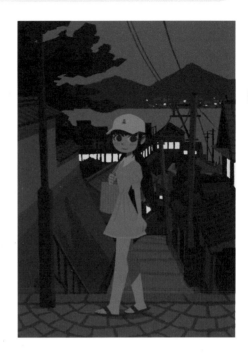

한 단계 더 짙은 그림자를 넣는다.

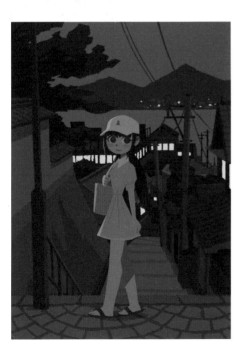

임의로 빛을 비춰 가방이나 몸의 라인을 돋
보이게 해 보았다. 배경에 너무 묻혀 버린 경
우, 방법을 써서 도드라져 보이도록 한다.

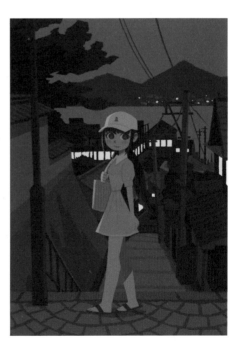

앰비언트 오클루전과 반사되는 디테일을 그
리면 완성이다.

3-5 원경 그려 넣기

어두운 배경이지만 그래도 그려 넣는다.

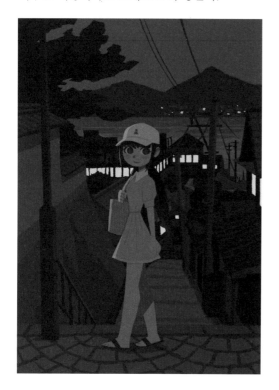

먼저 밤바다를 표현한다.

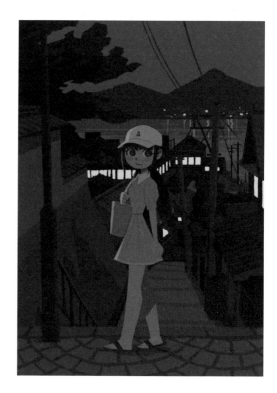

먼 마을의 빛이 바다에 반사되는 것을 그렸다.

하늘에 그러데이션을 넣어주고, 별을 추가해 예쁘게 다듬었다.

3-6 마무리

밤이 되면 당연히 깜깜하지만 일러스트에서까지 암흑으로 표현할 필요는 없다. 밤만의 분위기를 잘 연출하기 위해서 레벨 보정을 통해 밝게 수정한다.

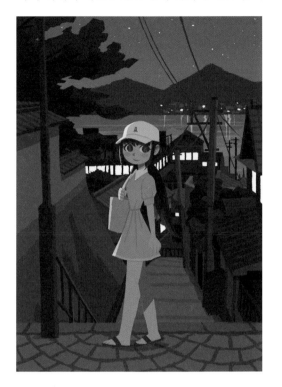

'근경' 폴더보다 더 위에 조정 레이어의 [레벨]을 사용하여 수치를 조정한다. 전체적으로 많이 밝아졌지만 밤의 느낌이 유지된다.

이후에 하는 작업은 앞서 소개한 것과 마찬가지다.

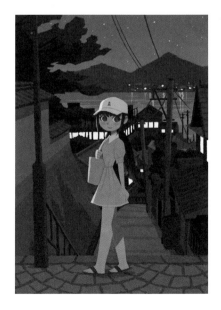

텍스처를 입혀 혼합 모드를 [오버레이]로 해 불투명도를 낮춘다.

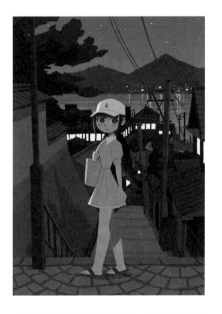

레이어를 통합하여 [고급 선명 효과]를 넣는다.

마지막으로 [선택]메뉴 → [색상 범위] → [밝은 영역] 을 클릭한 다음, 선택된 부분을 복사&붙여넣기 해서 신규 레이어를 만든다. 혼합 모드를 [선형 닷지(추가)]로 하여 [필터]메뉴 → [흐림 효과] → [가우시안 흐림 효과]를 선택하여 원하는 수치로 변경하고, 레이어의 불투명도를 낮춘다.

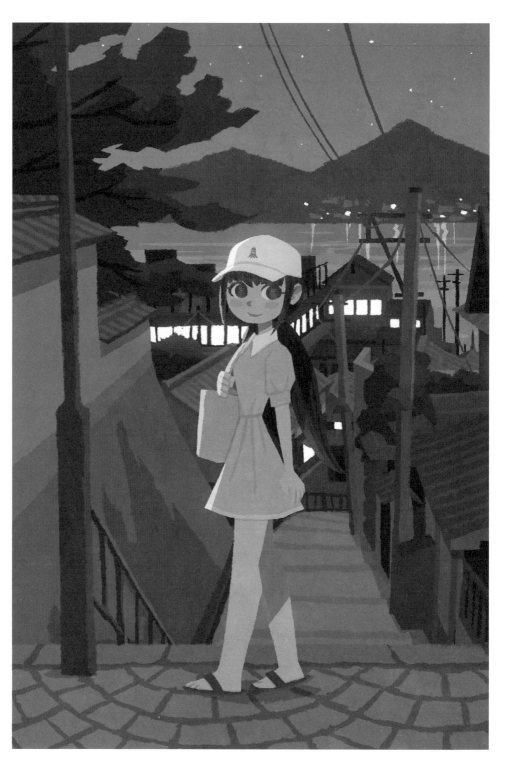

이것으로 완성이다.

[*Part 4*]

드로잉 팁

[Chapter 1
구도 정하기]　[Chapter 2
특징 살리기
(데포르메)]　[Chapter 3
밸런스 조정하기]　[Chapter 4
매혹적인
빛과 컬러 만들기]

Chapter 1
구도 정하기

⫶1-1 좋은 구도 만들기

구도란 수학처럼 어떤 공식으로 정해지는 것이 아니다. 나는 샘플로 구도안을 여러 장 그리는 과정에서 항상 괜찮은 구도가 나와 보통 그것을 토대로 그려 나갔다.

우연하게 만들어진 구도에 의존하기 때문에 좀처럼 좋은 구도를 만들 수 없어 괴로울 때도 있다. 좋은 구도를 만드는 확실한 방법이란 없지만 적어도 확률을 높이는 방법은 있다.

그 방법이라고 하면 다양한 그림과 사진, 포스터, 영화를 보면서 좋은 구도를 자주 접하는 것이다. 혼자서 상상할 수 없던 구도나 본 적 없는 구도를 딱 마주하면 경이를 느낀다. 감동을 잊지 않게 스크린샷 혹은 사진을 찍거나 스케치하여 폴더에 정리한다.

일러스트를 그리다가 구도를 정하지 못했을 때, 위와 같이 '좋은 구도 폴더'를 보고 있으면 해답을 찾게 된다. '이렇게 카메라에서 떨어져 있어도 괜찮구나', '이렇게 확대해도 되겠구나', '앞쪽에 물건을 두면 되는구나' 하고 깨닫는 것이다. 특히 기억에 남은 것들은 언제든지 볼 수 있게 폴더에 저장해 두자.

 column
☕ 게임 회사에서 배운 것들

나는 게임 회사에서 10년 넘게 그래픽 디자이너를 해 왔다. 나의 그리는 방식은 그래픽 만들 때와 유사한 점이 굉장히 많다. 먼저 캐릭터를 그려(모델링&텍스처)배경 속에 배치한 다음, 선라이트와 스카이라이트, 앰비언트 오클루전, 포그, 글로우를 넣고, 유리 같이 반사를 일으키는 것은 셰이더(shader)를 통해 매만지고, 연기나 나뭇잎 등을 추가하기도 한다. 게임 회사에서 일하지 않았다면 아마 나는 전혀 다른 방법으로 그림을 그리고 있었을 것이다.

게임 회사에서 오래 근무하여 승진한 이후에는 그래픽을 담당할 수 없게 되어 버렸고 돈 계산이나 스케줄 관리, 그리고 거래처 사람과 미팅을 하는 일뿐이 없었다. 어쨌거나 프리랜서 일러스트레이터가 되고 나서는 그 당시에 흥미를 가지지 못했던 경험도 상당히 도움이 되었다. 제작료를 협의하거나 스케줄 관리는 물론, 회의도 어려움 없이 진행할 수 있어서 '쓸모가 없는 경험은 없구나!' 하고 또 한번 배웠다.

삼등분 법칙은 그림 전체를 삼분하여 분할선 위 혹은 선끼리 교차하는 지점에 중요한 물건을 그리는 방법으로 안정된 구도를 만들어 준다. 일러스트 구도가 마음에 들지 않았을 때 삼등분 법칙에 의거하여 위치를 세밀히 조절하면 구도가 더 좋아지는 경우가 있다.

이 일러스트에서는 왼쪽 위 동그라미 친 부분에 소년을 배치했고, 또한 나무줄기와 지평선이 분할선을 따라 그려져 있다.

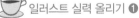

일러스트 실력 올리기 ❶

나는 누구에게서 그림을 그리는 법을 배우거나 관련된 학교나 학원에 다닌 적이 없으므로 독학으로 일러스트 실력을 연마해 왔는데, 비약적으로 실력이 향상되었다고 느낀 방법이 2개 있다. 이 페이지와 칼럼에서 하나씩 소개하도록 하겠다.

● 잡지에 실려 있는 모든 사진을 모사하기
나는 패션이나 여행에 관한 잡지를 많이 구매하는 편이다. 그림 실력을 높이기 위해 그곳에 실린 사진을 처음부터 끝까지 따라 그린 기억이 있다. 아침에 일어나서 잘 때까지 1년 동안 그렸으므로 나보다 일러스트를 많이 그린 사람은 없지 않을까? 생각할 정도였다. 그러다 보니 실력이 굉장히 향상되었다. 지금은 인터넷으로 얼마든지 사진을 볼 수 있으므로 잡지 없이도 그림 연습을 할 수 있다.

사분할로 하는 방법도 괜찮다. 아래 그림을 보자. 왼쪽 위와 오른쪽 아래 교점 위에 각각 캐릭터의 머리가 오도록 한 모습이다.

중앙 구도라고, 화면을 이분할 하는 방법도 있다. 화면 한가운데에 주된 요소를 그리는 방법으로 내가 좋아하고 자주 쓰는 구도다.

1-3 소실점에 동그라미 치기

소실점은 일반적으로 점으로 표현하지만 점으로 되어 있으면 일러스트를 그리기 어렵거나 막막한 느낌이 들 때가 있다.

원근법에 따라 풍경을 그리다가 힘이 다해 작업이 중단된 일러스트⋯

소실점에 점이 아닌 동그라미를 그려 넣었더니 해결이 되었다! 이런 식으로 소실점에 동그라미를 쳐서 동그라미 안에 들어갈 정도의 크기의 무언가로 원근을 표현하면 많은 문제가 해소된다.

원근이 통일되어 있지 않지만 모두 동그라미 안을 향하고 있다.

column
☕ 일러스트 실력 올리기 ❷

또 다른 방법은 아래와 같다.

●디즈니 영화에 나오는 컷 모사하기
디즈니 영화를 좋아하는 나는 디즈니 만화 느낌의 그림을 그리고 싶어서 계속 따라 그렸다. 컷이 바뀔 때마다 일시정지하고
그리는 작업을 영화 계속 반복한 것이다. 따라 그리기를 통해 영화 속 그림의 좋은 점을 흡수할 수 있어서, 구도나 인물를 데
포르메하는 방법 등 다양한 것들을 배울 수 있어서 즐거웠다. 바빠지면서 결국 15분정도까지 컷밖에 그릴 수 없었지만 내가
추구하는 것과 가까운 그림을 찾아서 꾸준히 모사하는 것은 굉장히 좋은 방법이라고 생각한다.

이 복도의 소멸점에는 비교적 큰 동그라미를 넣었다.

지금까지는 소실점 혹은 소멸점을 기준으로 선을 그을 수밖에 없었지만 기준 선들을 먼저 그
려서 소실점을 찾는 순서로 그리는 방법을 찾았다. 원근법에서 해방된 나는 자유롭게 배경
그리는 것을 좋아하게 되었다.

1-4 아이 레벨 사용하기

화면에 캐릭터나 오브젝트를 세울 때 어디에 어느 정도의 크기로 배치해야 하는지 망설여질 때가 있다.

이럴 때는 먼저 종이에 가로로 선을 하나 그어 보자.

160cm정도로 가정한 캐릭터를 위치시켜 본다. 캐릭터의 배꼽에 선이 닿아 있으니 지면에서 약 80cm정도가 된다.

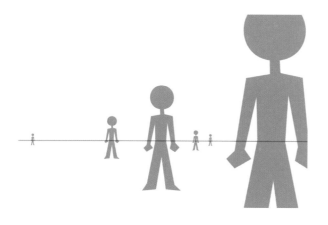

시선으로부터 떨어져 있든 말든 선이 캐릭터 배꼽에 오도록 세운다. 선을 기준으로 다른 그림도 배치해 나간다.

전봇대를 넣어 보자.

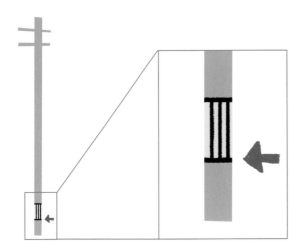

전봇대의 지상 80cm 부분을 적당히 정한다.

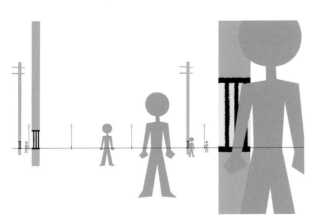

지상 80cm 부분이 가로줄과 겹치도록
위치시킨다.

다음은 집을 배치한다.

집의 지상 80cm 부분이라면 여기쯤일
것이다.

지상 80cm 부분이 가로줄과 겹치도록 세워 본다.

모든 것을 배치하면 위와 같이 된다. 이 작업에서 쓰인 가로줄을 아이레벨이라고 한다. 물건을 배치할 때 기준으로 삼을 수 있다.

이번에는 가로줄을 조금 위에 그어 보자.

캐릭터는 가로줄과의 사이에 얼굴이 들어갈 정도로 내렸다. 지상 180cm정도의 높이에서 내려다보는 느낌이다.

크기에 상관없이 캐릭터는 모두 가로줄보다 얼굴 크기 정도 아래로 배치했다.

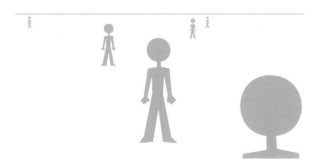

전봇대의 지상 180cm 부분이 가로줄과 겹치도록 위치시켜 본다.

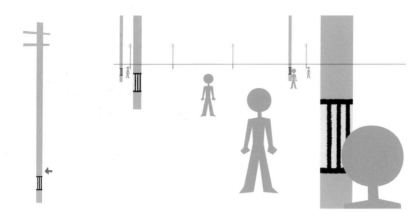

집의 지상 180cm 부분은 화살표로 표
시한 부분 정도가 되겠다.

지상 180cm 부분이 가로줄과
겹치도록 배치한다.

이런 식으로 아이레벨이 어느 정도의 높이에 있는지 의식하면 인물이나 사물을 배치하기가 한결 수월해
진다.

111

[Chapter 1
구도 잡기] [Chapter 2
특징 살리기
(데포르메)] [Chapter 3
원근감 조정하기] [Chapter 4
매혹적인
빛과 컬러 만들기]

Chapter 2
특징 살리기
(데포르메)

2-1 형태 간략화하기

형태가 복잡한 것은 간략화해서 그린다. 하이 폴리곤이라고 불리는 3D 모델의 요소 개수를 줄여서 로우 폴리곤, 즉 간략화된 일러스트로 그려 보자 .

실물에 가깝게 그리면 디테일이 너무 많은 나무.

나뭇잎이나 가지를 간략화하여 그린다.

이 정도까지 과감하게 처리해도 재미있다.

구름 같은 것도 세세한 부분을 생략하여 그린다.

최소한의 요소만 그린다. 무엇을 그린 것인지 전달되기만 해도 충분하다.

데포르메라 하면 특징을 과장, 변형, 왜곡하는 것이다. 나는 캐릭터를 그리든 배경을 그리든 데포르메하는 것을 좋아한다. 세 가지 체형을 가진 인물의 특징을 각각 과장해서 그려 보자. 먼저 전체적인 이미지를 도형을 토대로 생각한다.

너구리 상의 비만형 인물은 얼굴이나 몸통을 동그랗게 데포르메한다. 원숭이가 연상되는 키 작은 인물은 작게 디자인한다. 마왕 같은 무서운 이미지의 인물도 그려 볼까? 나머지 2명과는 실루엣을 완전히 다르게 하고 싶었기에 세로로 긴 데포르메로 잡아 보았다.

왼쪽 캐릭터는 뚱뚱한 몸통으로 너구리 같은 느낌이 살아나도록 해 보았다.

왼쪽 캐릭터는 몸을 낮은 위치에 두어
원숭이 느낌이 도드라지게 그렸다.

왼쪽 캐릭터는 무서운 느낌이 나게 과장
하다 보니 피부가 너무 파래졌다.

 column

누군가를 모방하기

나는 어렸을 때부터 만화가가 되고 싶어서 줄곧 만화를 그렸다. 일본 만화의 세계는 흑백으로 많이 표현되므로 현실 세계를
볼 때 하얀색으로 표현하는 것이 좋은지 검은색이 좋은지, 다른 톤을 사용할 건지를 고민하면서 살아왔다. 그런 탓에 컬러 작
업을 할 때는 고생이 이만저만이 아니었다. 컬러에 대한 상식이 없는데다 관심을 가진 적도 없었고 칠하는 방법조차 몰랐다.
급하게 공부하기 시작했는데 그 때 디즈니나 픽사, 드림웍스의 영화 관련 아트북 (The art of ○○○ 같은 것)을 구매하여 색감
이 좋다고 느낀 그림을 계속해서 따라 그렸다.
아기가 부모를 따라서 성장하는 것과 마찬가지로 일러스트 또한 자기보다 훨씬 잘하는 고수들의 그림을 따라하는 것은 중
요하다. 혼자서 걸을 수 있게 된 후 자신의 길을 개척해 나가면 된다.

실루엣을 만들면 이렇게 된다. 현실 인물의 경우 실루엣만 봐도 누군지 알 수 있을 정도로 데포르메된다면 재미있을 것이다.

2-3 변형하기

일반적으로 창문을 그리면 일러스트와 같이 수직, 수평으로 되어 있지만 선을 일부러 비스듬히 그려 보았다.

왼쪽으로 기운 선을 그렸으면 반드시 오른쪽에도 기운 선을 그린다. 그렇게 하면 양쪽이 사선임에도 불구하고 균형이 잘 잡힌 형태가 된다.

울타리를 그리면 이렇게 된다.

비스듬하게 하거나 폭을 불균등하게 하면 재미있는 형태가 된다.

커피잔을 그리면 보통 이러한데,

아래쪽을 일부러 잘라 버렸다. 원근법에서 해방되어 자유로운 느낌이 든다. 아주 좋다.

사진을 참고로 하면 실물과 똑같이 그리게 될 때가 많지만 의도적으로 변형을 주어 자기 취향에 맞는 일러스트를 만들어가는 것도 나쁘지 않다.

 column

그림을 그리기 위한 원동력

나는 그림을 그리기 전에 꼭 하는 습관이 있다. 그것은 '커피를 내리는 것'이다. 책상에 앉아서 커피를 마시면 커피가 원동력이 되어 뇌가 '드로잉 모드'가 된다. 커피가 없으면 그림을 그리는 작업을 시작할 수 없을 정도다. 막상 그림을 그리기 시작하면 커피의 존재를 잊어 버려 마지막에 식은 커피를 원샷하는 것이 일쑤지만… 나는 하루에 세 잔까지는 커피를 마실 수 있다. 고로 하루에 그릴 수 있는 일러스트도 최대 3장인 셈이다.

Chapter 3

원근감 조정하기

3-1 대기원근법의 활용과 변형

원근감이 있는 일러스트는 시선이 일러스트 속에 빨려 들어가는 듯한 느낌이 든다. 사람의 시선을 끌어당겨 떠나지 못하게 하는 힘이 있는 게 아닐까?

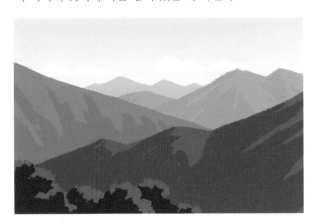

멀리 있는 것을 원근감 있게 보여 주기 위해 대기원근법을 사용한다. 멀면 멀수록 물체는 하늘의 컬러와 동화된다.

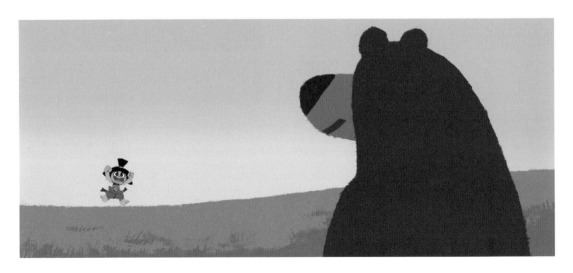

멀리 있는 쪽과 가까운 쪽 캐릭터를 같은 느낌으로 칠하면 원근감이 별로 나타나지 않는다.

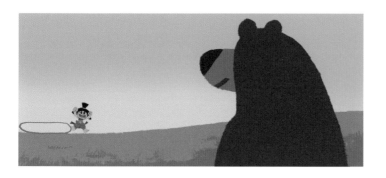

포토샵으로 돌아와 [스포이드]
를 사용하여 하늘 아랫부분의
컬러를 추출한다.

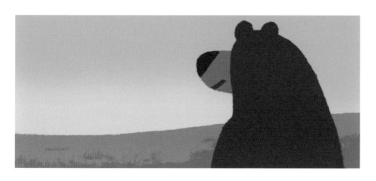

새로운 레이어를 만들어 가까
운 쪽 캐릭터에 컬러를 채운다.

불투명도를 조정한다.

 라이벌

라이벌 같은 존재가 있는가? 나에게는 어렸을 때부터 친한 라이벌이 있었다. 그 친구와는 어렸을 때부터 그린 그림을 서로 보여주곤 했는데, 당시엔 내가 친구보다 그림을 잘 그린다고 생각했었다. 고등학교를 졸업한 뒤 나는 한 만화가의 어시스턴트가 되었고, 친구는 무사시노 미술대학교에 진학했다. 그로부터 한참 뒤에 친구가 그린 그림을 볼 기회가 있었다. 그때 나는 경악을 금치 못했다. 너무도 멋진 작품이었기 때문이다. 그리기 실력이 엄청나게 늘었다는 것을 친구는 스스로 증명했다. 패배를 통감했다.

지금 생각하면 그때가 내 인생에서 가장 큰 좌절감을 느꼈을 때가 아니었을까 싶다. 나는 지금까지 무엇을 하고 있었나. 그것을 계기로 미친듯이 그림 연습을 했다. 만약에 라이벌이 없었으면 일러스트 실력이 향상되지 않았을 것이고 일러스트레이터로 일하지 않았을 수도 있다. 아니, 그림을 아예 그리지 않았을지도 모른다. 나보다 훨씬 높은 실력을 가진 라이벌이 있다면 아주 고마운 일이다. 지금은 인터넷으로 얼마든지 같은 분야 고수들을 찾을 수 있기에 영향을 주고받기에도 편리한 시대가 되었다는 생각을 한다.

시선으로부터 멀리 떨어질수록
불투명도를 높인다.

그 결과 멀리 있는 캐릭터의 원근감이 뚜렷해졌다.

기본적으로 시선에 가까울수록 대비와 채도를 높이고, 멀어질수록 낮추면 된다.

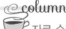 column

자료 수집의 중요성

그림을 그릴 때 자료를 수집하는가? 나는 작업 시간보다 자료 수집에 시간을 할애하고 있을지도 모르겠다 싶을 정도로 많은 자료를 수집한다. 그리는 대상물이 어떤 것인지 파악하지 못하면 불안해져서 그림을 못 그리기 때문이다. 실제로 존재하는 풍경을 그릴 때는 인터넷으로 자료를 수집하고, 직접 갈 수 있는 범위면 방문하여 사진을 많이 찍는다. 가기 힘든 해외 같은 경우에는 지도의 로드뷰를 사용하여 거리를 거닐어 본다.

소재가 무엇이든 간에 그리게 되면 반드시 자료를 먼저 수집한다. 인터넷이 보급되기 전에는 도서관에 가거나 해서 자료를 수집할 수 밖에 없었지만 지금은 아주 편리한 시대가 되었지 않은가? 최근에는 Pinterest를 통해 자료를 수집하는 일이 많다. 편리하면서도 원하는 자료를 무한대로 찾을 수 있어 자료 수집에 걸리는 시간이 오히려 길어진다.

3-2 피사계 심도로 거리감 표현하기

피사계 심도란 초점이 맞는 것으로 인식한 부분을 말한다. 유니티(Unity)나 언리얼 엔진(UE)과 같은 게임 엔진으로 그래픽 작업을 할 때 피사계 심도를 많이 사용했었는데 일러스트 제작에서는 거의 사용하지 않고 있다. 디지털 느낌이 강해 내 일러스트과 궁합이 맞지 않기 때문이다. 하지만 아주 가끔은 쓰고 있다.

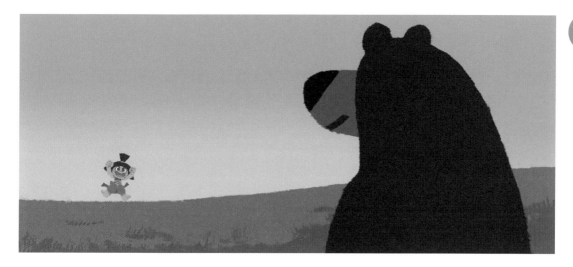

곰을 흐리게 해보자.

포토샵 [필터] → [흐림 효과] → [가우시안 흐림 효과]를 선택하여 곰을 흐리게 하였다. 이것으로 소년과 곰에 거리감이 생겼다.

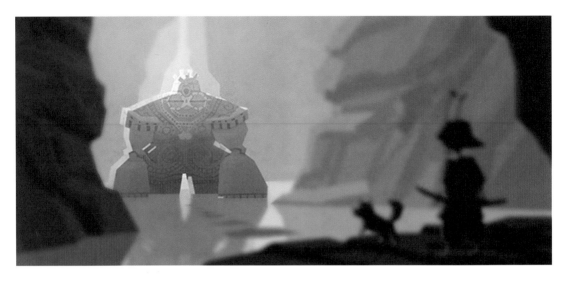

이 그림에서도 [흐림 효과]를 사용했다. 뚜렷하게 보이는 일러스트를 좋아해서 많이 쓰지는 않지만 그림에 추가로 포인트를 주고 싶을 때 사용하면 효과가 좋다고 생각한다.

작업물 소개

Part4에서는 내가 과거에 다양한 용도로 작업한 일러스트를 예시로 다뤄 보겠다. 각 제품명 및 책 제목은 다음과 같다.

● 집필을 위해 협력해 준 업체와 작품

『老師敬服 Master of Respect』

偕成社

『ホラー横丁13番地비명거리』시리즈

KADOKAWA

『ぼくはこうして生き残った！나는 이렇게 살아 남았다!』시리즈

『暗号クラブ암호 클럽』 시리즈*

*어린이 탐정 만화로, 우리나라에서는
출판사 가람어린이에서 번역, 출간되었다.

원근의 명도에 차이가 없는 그림은 얼핏 보면 어떤 그림인지 파악하기 어렵다. 그럴 때 가까운 쪽에 그림자를 넣으면 알기 쉬운 그림이 되기도 한다.

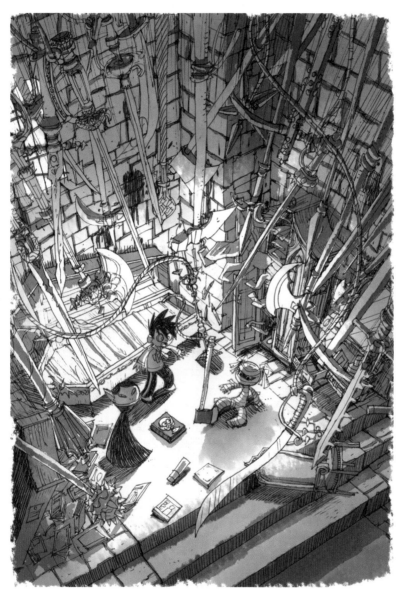

천장에 수많은 무기가 매달려 있는 방이다. 무기를 열심히 그렸지만 얼핏 보면 무엇인지 감이 오지 않을 것이다.

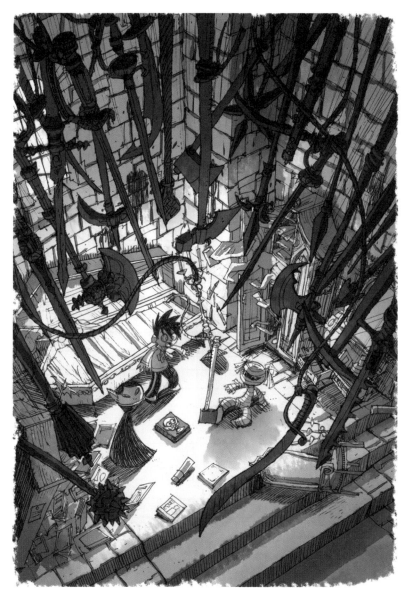

각 무기에 그림자를 넣어 보았다. 이것으로 보다 더 파악하기 쉬워졌다.

내가 그린 일러스트 중에서 가까운 쪽에 그림자를 넣은 작품 몇 개를 다음 페이지에서 소개하겠다. 구도를 바꾸지 않아도 원근감을 표현할 수 있다는 말이 잘 전달되었기를 바란다.

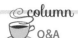

column
Q&A

예전에 Twitter에서 '궁금한 것'을 주제로 질문을 받은 적이 있었는데 그때 받은 질문 몇 개에 대한 답변을 정리했다.

Q. 몇 살 때부터 그림을 그리기 시작했는지?

A. 철이 들 때쯤부터 그리기 시작했다. 도라에몽을 자주 그렸고 유치원 친구한테서 '도라에몽 작가 선생님 다음으로 잘 그린다!'고 칭찬도 받았다.

Q. 같은 주제로 아이디어를 몇 개 제출해야 하는데 일러스트마다 어떤 차이를 내야 하는지?

A. 우선 구도를 크게 바꾸고 색감도 크게 바꾼 일러스트를 그린다.

Q. 인물을 그릴 때 어디부터 그리는지 순서가 정해져 있는지?

A. 머리의 윤곽부터 그린다. 그다음 몸의 윤곽을 그리고 추후 디테일을 그려 넣는다.

Q. 참고하고 있거나 영향을 받은 작품이 있는지?

A. 너무나 많아서 여기에 다 적을 수가 없다.

Q. 레퍼런스 없이는 그림을 그릴 수 없는데, 어떻게 하면 자유롭게 그림을 그릴 수 있을지?

A. 나도 자료가 없으면 아무것도 그리지 못 한다. 우선 자료를 많이 수집해 보자.

Q. 흑백과 컬러로 일러스트를 그릴 때 구상에 차이가 있는지?

A. 나의 경우 흑백이란 선화를 그릴 때뿐이므로 완전히 다르다. 흑백으로 그릴 때는 빛을 그다지 넣지 않는다.

Q. 평소에 Twitter나 instagram에 올리고 있는 일러스트의 작업 시간은 어느 정도가 되는지?

A. 그때그때 차이는 있지만 평소에 의뢰를 받아 그리는 그림은 러프 스케치에 하루, 클린업에 하루가 소요된다. 하루에 그림을 그리는 시간이 1시간 이하일 때도 있는가 하면 10시간 이상 그릴 때도 있다. 캐릭터 수가 많으면 며칠 더 걸린다.

Q. 옷에 생긴 주름이나 움직임 표현, 그리고 원근감이 강한 구도를 그리기가 어려운데, 좋은 극복 방법 없을지?

A. 나의 경우 옷에 생긴 주름이나 움직임이 있는 신체, 그리고 원근감이 강한 구도의 자료를 수집해 아주 많이 모사한다. 비슷한 느낌으로 그릴 수 있게 되면 자료없이 그려 본다.

반대로 먼 쪽에 그림자를 넣어 일러스트를 이해하기 쉽게 만들 수도 있다.

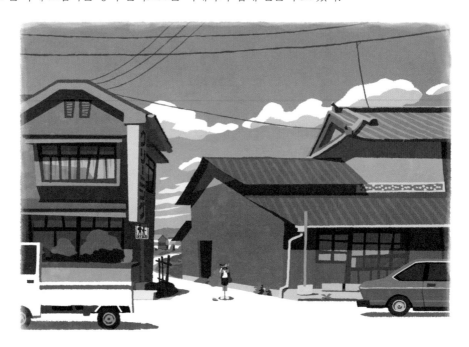

전체적으로 밝은 톤의 일러스트.

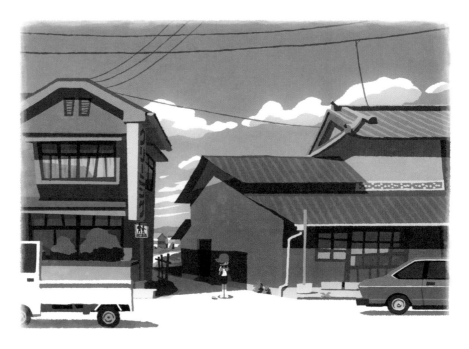

먼 쪽에 그림자를 넣으면 캐릭터가 두드러지기 때문에 어떤 그림인지 이해하기 쉬워진다. 그림자는 내 마음대로 자유롭게 늘리거나 크게 하거나 한다.

3-4 원근감을 위한 기타 테크닉

여기까지 소개한 방법 외에도 원근감을 내는 테크닉은 여러 가지가 있다.

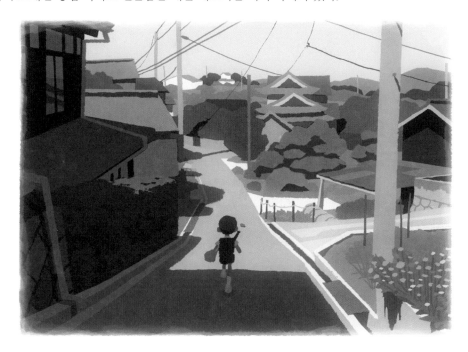

같은 물체의 크기를 바꿔서 배치하면 원근감을 표현할 수 있다. 이 일러스트에서는 전봇대를 사용했다.
아래 그림 전봇대를 빨갛게 표시했다. 거리감을 느껴 보기를 바란다.

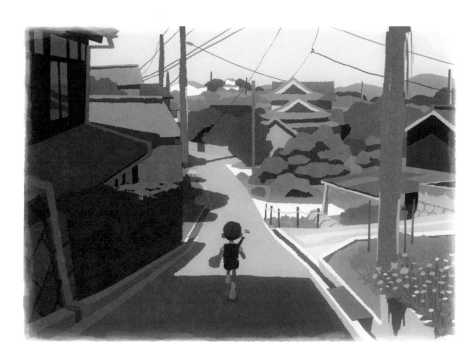

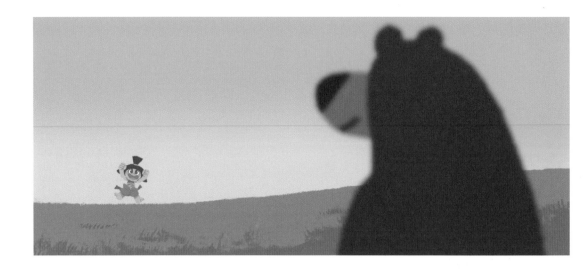

가까운 쪽에서 먼 쪽을 향해 길이나 구름 등을 그려 넣는 것도 효과적이다.

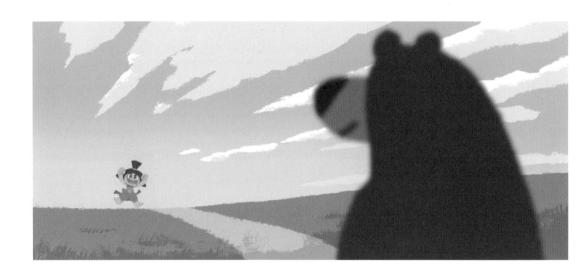

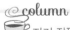 column

☕ 자기 작품 알리기

가끔 '일러스트레이터가 되려면 어떻게 해야 하나요'라는 질문을 받을 때가 있다. 사실 나는 잘 모른다. 하지만 내가 어떻게 일러스트레이터가 되었는지는 이야기할 수 있다. 그것은 '트위터에 그림을 올리고 있었기 때문'이다. '트위터를 보고 효고노스케 씨의 작품을 자주 볼 수 있어 인상 깊었다'는 이유로 도라에몽 영화에 관련한 의뢰를 받기도 했다. 도라에몽 영화의 포스터가 트위터에서 좋은 반응을 얻었고, 그 이후 일러스트 관련한 의뢰가 확실히 많아졌다. 트위터에 일러스트를 올리지 않았더라면 나는 정식 일러스트레이터가 되지 못했을 것이다. 자기 작품을 알리는 것은 정말 중요하다.

부분적으로 연기 같은 것을 넣어 가깝고 먼 위치 관계를 명확히 나타내는 방법도 있다.

Chapter 4

매혹적인
빛과 컬러 만들기

4-1 컬러 통일하기

아침이나 저녁, 밤은 컬러를 하나로 통일하면 리얼한 느낌을 낼 수 있다. 처음부터 컬러를 결정해서 칠해도 되지만 아무 생각 없이 대강 칠한 다음에 조정해도 괜찮다.

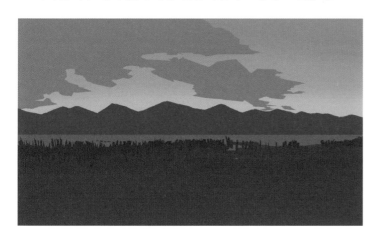

왼쪽 그림은 컬러에 통일감이 없다.

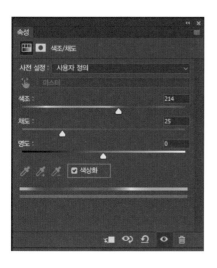

조정 레이어에서 [색조/채도]를 선택하여 [색상화]에 체크를 넣는다.

컬러가 통일되었다.

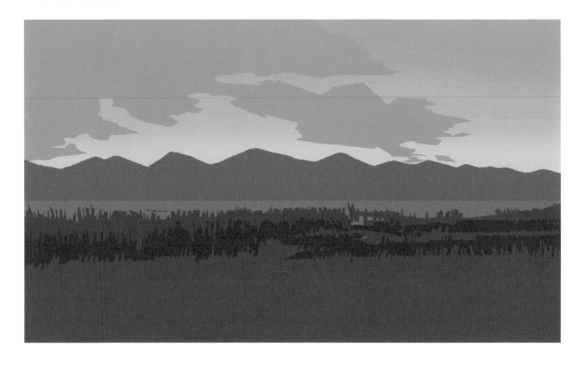

퍼플 컬러로 하고 싶었기에 색조의 수치를 조정했다.

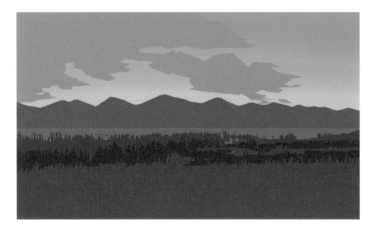

색채가 너무 통일되어 있으므로 조정 레이어의 불투명도를 조금 낮춘다.

적당한 색감으로 바뀌었다.

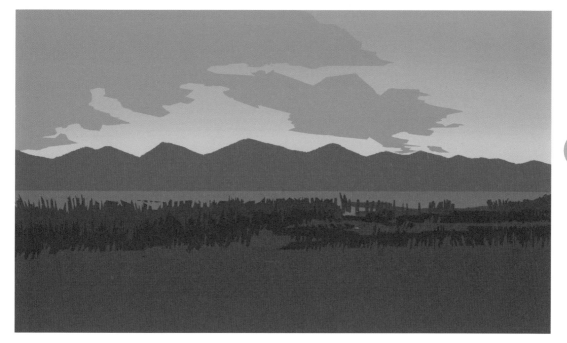

같은 방법으로 명도도 변경할 수 있다.

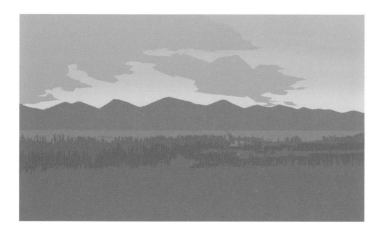

명도를 올리면 희미한 느낌의
이른 아침이 된다.

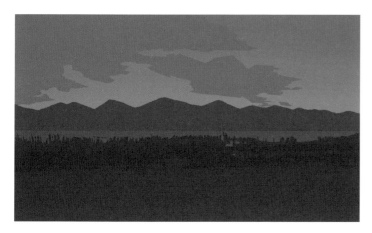

명도를 낮추면 밤 같은 분위기
가 된다.

완성된 일러스트에 레이어 한 장을 추가하는 것만으로 분위기를 확 달라지게 하는 방법도 있다.

Part3에서 그린 일러스트를 예로 사용한다.

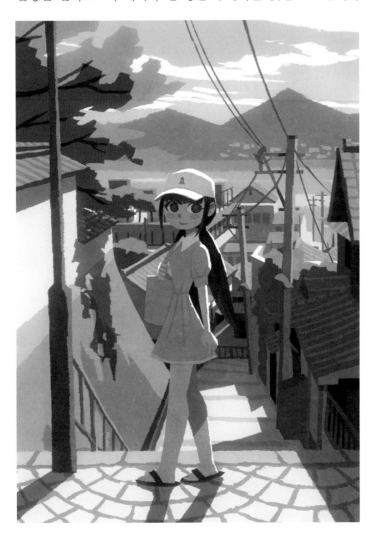

새로운 레이어를 만들어 [페인트 통] 도구로 채운다.

레이어 종류를 [색조]로 하여 불투명도를 조정한다.

특이한 색감으로 된 일러스트로 변했다.

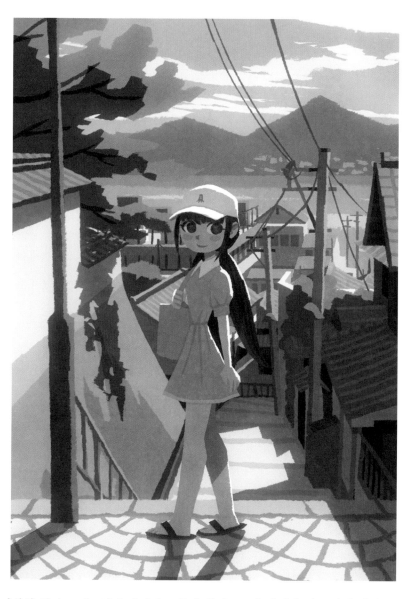

다양한 컬러로 시도하면 생각지도 못한 일러스트가 완성될 때도 있어 재미있다.

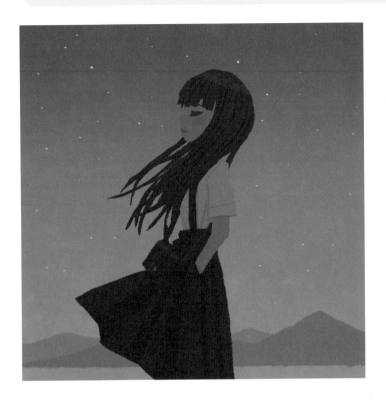

캐릭터와 배경을 모두 칠하여 일러스트가 완성되었지만 캐릭터와 배경이 너무 동화되어 캐릭터가 배경 속에 묻힌 느낌이 들 때가 있다.

이것은 주된 선이 없는 일러스트를 그릴 때 자주 나타난다. 해결 방법을 몇 가지 소개할까 한다.

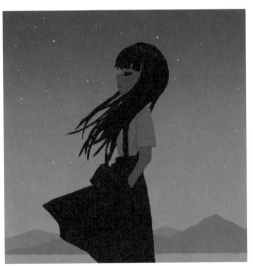

이럴 때는 캐릭터의 명도를 낮추어 얼굴 윤곽을 표시한다.

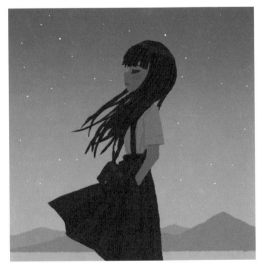

그다음에 하늘을 밝게 하자 캐릭터가 도드라졌다. 뚜렷하게 보여 주고 싶은 것이 잘 보이지 않을 경우, 명도를 조절하면 좋아질 때가 있다.

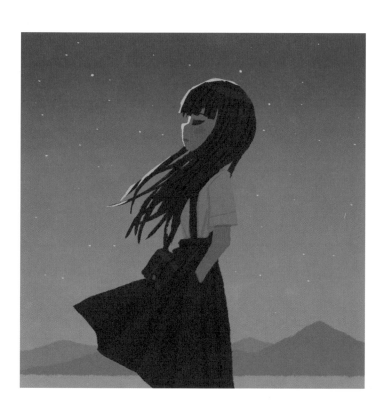

캐릭터에 하이라이트를 넣어
또렷하게 하는 방법도 있다.

채색한 상태에서는 배경과 캐
릭터에 어떤 것이 문제인지 알
기 어려울 때가 있다. 그런 경
우에는 일러스트를 흑백으로
해보면 순식간에 알 수 있다.

나는 항상 맨 마지막에 일러스
트를 흑백으로 하여 체크한다.

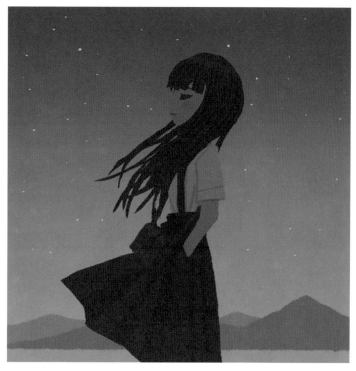

4-4 공기감 표현하기

사람들이 나의 일러스트를 보고 '공기감이 좋다'거나 '빛나는 것처럼 보인다', '향수적인 느낌이 든다'와 같은 소감을 자주 이야기해 준다. 아마도 내가 밝은 부분을 더욱 빛나게 하기 때문에 그런 것 같다. 일러스트를 그릴 때 대부분 이 효과를 사용하는데, 이것이 바로 공기감의 정체라 할 수 있다.

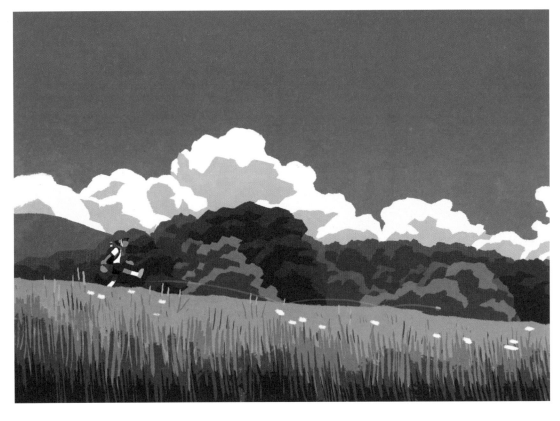

그럼 위의 일러스트를 사용하여 한 번 수정해 보자.

[선택]메뉴 → [색상 범위]를 선택하고 창의 선택을 [밝은 영역]으로 한다.

확인을 누른 다음에 그대로 복사&붙여넣기하고 레이어의 혼합 모드를 [하드라이트]로 한다.

[필터]메뉴 → [흐림 효과] → [가우시안 흐림 효과]를 선택하여 수치를 변경해 흐린 상태를 조정한다.

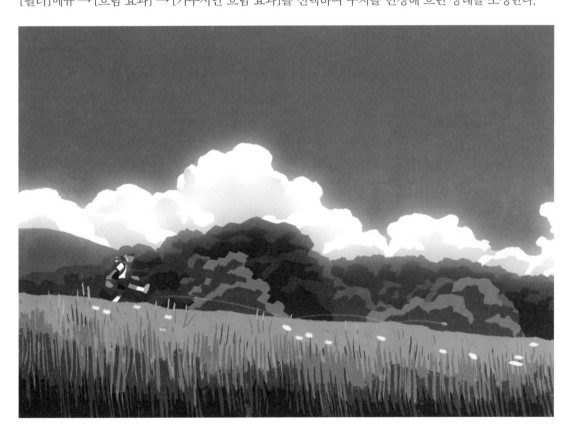

이렇게 하면 무언가 부푼 느낌을 표현할 수 있다.

10여년 전에 그린 나의 일러스트다.

그 당시에는 만화를 그리고 있었기 때문에 지금 그리는 스타일과는 차이가 크다. 제대로 채색한 적도 없고 관심도 없어서 배경을 컬러로 채우기만 했다.

그 이후에 3D에 관심이 생겨, 그림을 그리지 않고 3D만 제작하고 있었다. 그림과 거리를 둔 기간이었지만, 분위기는 지금 그리는 일러스트와 유사하는 것을 느낄 수 있다.

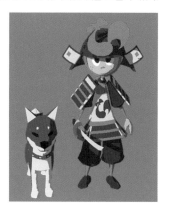

아래는 현재 제작 중인 그림책 '모모타로'에서 발췌했다. 나의 능력을 최대한 발휘하여 제작하고 있다.

나오며

이 책을 처음 의뢰 받았을 때는 일러스트 작업이 밀려 있어 굉장히 바빴습니다. 시간이 날 때마다 집필하겠다는 마음으로 책 작업을 시작했습니다. 그로부터 4년이 지나 드디어 책을 펴내게 되었군요.

지금의 그림 스타일이 정착된지는 5년이 흘렀습니다. 이 책은 제가 당시 일러스트를 그리는 스타일, 즉 가장 업데이트된 방식으로 엮어졌지만 앞으로 계속 바뀔지도 모르겠습니다.

인터넷 사이트를 돌아다닐 때마다 지금까지 몰랐던 엄청난 일러스트 고수를 만나게 됩니다. 아티스트들의 작품을 보고는 충격을 받고 질투하여 낙담합니다. 대신 그다음 다시 일어나서 연구를 하고, 연습에 몰두합니다. 앞으로 제 그림에 어떤 변화가 생길지 모르겠네요. 그림이란 평생에 걸친 수행이 아닐까 싶습니다.

여러분도 파이팅입니다!

효고노스케

효고노스케

히로시마현 후쿠야마시 출신 일러스트레이터.
빛과 그림자를 묘사하는 스타일과 서정적인 그림이 보는 사람으로 하여금 마음을 따뜻하게 한다.
어린이 도서『암호 클럽』〈가람어린이〉, 그림책『いつでもカービィ 언제나 커비』시리즈〈小学館〉, 트
레이딩 카드 게임 'ポケモンカードゲーム포켓몬 카드 게임' 삽화를 그리는 등 폭넓게 활약 중이다.

효고노스케가 직접 알려주는
일러스트 그리기

초판인쇄 2024년 2월 29일
초판발행 2024년 2월 29일

지은이 효고노스케
옮긴이 일본콘텐츠전문번역팀
발행인 채종준

출판총괄 박능원
국제업무 채보라
책임번역 카와바타 유스케
책임편집 박민지
디자인 서혜선
마케팅 전예리 · 조희진 · 안영은
전자책 정담자리

브랜드 므큐
주소 경기도 파주시 회동길 230 (문발동)
투고문의 ksibook13@kstudy.com

발행처 한국학술정보(주)
출판신고 2003년 9월 25일 제406-2003-000012호
인쇄 북토리

ISBN 979-11-6983-932-7 13650

므큐는 한국학술정보(주)의 아트 큐레이션 출판 전문브랜드입니다. 무궁무진한 일러스트의 세계에서 가치 있는 정
보를 수집하고 선별해 독자에게 소개한다는 뜻을 담고 있습니다. '예술'이 가진 아름다운 가치를 전파해 나갈 수 있
도록, 세상에 단 하나뿐인 책을 만들고자 합니다.

므큐 드로잉 컬렉션

일러스트 기초부터 나만의 캐릭터 제작까지!

New!

입문자를 위한 캐릭터 메이킹
with 클립스튜디오

사이드랜치 지음

New!

최애를 닮은 나만의 솜인형 만들기

히라쿠리 아즈사 지음

Focus!

아이패드 드로잉
with 어도비 프레스코

사타케 슌스케 지음

Focus!

프로가 되는 스킬 업!
배경 일러스트 테크닉

시카이 다쓰야, 가모카멘 지음

사랑에 빠진 미소녀 구도 그리기

구로나마코 외 4인 지음

빌런 캐릭터 드로잉

가세이 유키마쓰 외 4인 지음

멋진 여자들 그리기

포키마리 외 8인 지음

**나 혼자 스킬업! 바로 시작하는
배경 일러스트 메이킹**

다키 외 2인 지음

수인X이종족 캐릭터 디자인

스미요시 료 지음

캐릭터를 결정짓는 눈동자 그리기

오히사시부리 외 16인 지음

**돋보이는 캐릭터를 위한
여자아이 의상 디자인 북**

모카롤 지음

**The 감각적인 아이패드 드로잉
with 프로크리에이트 테크닉**

다다 유미 지음

아름다운 미술해부도

오다 다카시 지음

판타지 유니버스 캐릭터
의상 디자인 도감

모쿠리 지음

누구나 따라하는
설레는 손 그리기

기비우라 외 4인 지음

살아있는 캐릭터를 완성하는
눈동자 그리기

오히사시부리 외 13인 지음

나도 한다! 아이패드로 시작하는
만화그리기 with 클립 스튜디오

아오키 도시나오 지음

뉴 레트로 드로잉 테크닉

DenQ 외 7인 지음

흑백 세계의 소녀들

jaco 지음

환상적인 하늘 그리는 법

구메키 지음

아찔한 수영복 그리기

이코모치 외 13인 지음

수인 캐릭터 그리기

야마히쓰지 야마 외 13인 지음

BL 커플 캐릭터 그리기 : 학교편

시오카라 니가이 외 4인 지음

움직임이 살아있는 동물 그리기

나이토 사다오 지음

**알콩달콩 사랑스러운
커플 그리는 법**

지쿠사 아카리 외 5인 지음

계절, 상황별 메르헨 소녀 그리기

사쿠라 오리코 지음

메르헨 귀여운 소녀 그리기

사쿠라 오리코 지음

나만의 메르헨 캐릭터 그리기

사쿠라 오리코 지음

사쿠라 오리코 화집 Fluffy

사쿠라 오리코 지음

의인화 캐릭터 디자인 메이킹

.suke 외 3인 지음